U0054442

HOLISTIC

探索身體，追求智性，呼喊靈性

攀向更高遠的意義與價值

是幸福，是恩典，更是內在心靈的基本需求

企求穿越回歸真我的旅程

ZEN
IN THE ART OF
ARCHERY

箭藝　與　禪心

EUGEN
HERRIGEL

著——奧根·海瑞格

魯宓——譯

目次

序

鈴木大拙

在箭術中，事實上在所有屬於日本及遠東國家的藝術中，最顯著的一個特徵是，那些藝術並不具有實用或純粹欣賞娛樂的目的，而是用來鍛鍊心智；誠然，使心智能接觸到最終極的真實。因此，射箭不僅是為了要射中目標；劍手揮舞長劍不僅是要打倒對手；舞者跳舞不僅是要表現身體的某種韻律。心智首先必須熟悉無念。

如果一個人真心希望成為某項藝術的大師，技術性的知識是不夠的。他必須要使技巧昇華，使那項藝術成為**無藝之藝**，發自於無念之中。

在箭術中，射手與目標不再是兩個相對的事物，而是一個整體。射手

不再意識到自己是一個想要擊中對面箭靶的人。只有當一個人完全虛空，擺脫了自我，才能達到如此的無念境界，他與技巧的完美成為一體；然而其中蘊藏著十分奧妙的事物，無法藉由任何按部就班的技藝學習方式來達到。

禪與其他所有宗教、哲學、神祕法門的教誨最大的不同是，禪從未脫離我們日常生活的範疇，儘管它的作法實際且明確，卻具有某種東西使它超然獨立於世界的混亂與不安之外。

在此我們接觸到了禪與射箭之間的關係，以及其他的藝術，諸如劍道、花道、茶道、舞蹈，還有繪畫等等。

禪是**平常心**，如馬祖禪師（卒於西元七八八年）所說；平常心就是「餓了就吃，睏了就睡」。一旦我們開始反省，沉思，將事物觀念化後，最原

始的無念便喪失了，思想開始介入。我們吃東西時不再真正吃東西，睡眠時也不再真正睡眠。箭已離弦，但不再直飛向目標，目標也已不在原地。誤導的算計開始出現。整個射箭的方向都發生錯誤。射手的困惑心智在一切活動上都背離了自身。

人類是會思考的生物，但是人類的偉大成就都是在沒有算計與思考的情況下產生的。經過了長年的自我遺忘訓練，人類能夠達到一種童稚的純真狀態。在這種狀態中，人類不思考地進行思考。他的思考就像是天空落下的雨水，海洋上的波濤，夜空閃爍的星辰，在春風中飄舞的綠葉。的確，他就是雨水、海洋、星辰，與綠葉。

當一個人到達了如此的精神境界時，他就是一個在生活藝術中的禪師。他不像個畫家般需要畫布、畫筆和顏料；他也不像個射手般需要弓箭、箭靶和其他用具。他擁有他的四肢、身體、頭和其他部分部分。他的禪是

透過所有這些「工具」來表現自己。他的手腳便是畫筆，整個宇宙便是畫布，他在上面描繪他的生命七十、八十，甚至九十年。這幅畫叫做**歷史**。

五祖山的法演禪師（卒於西元一一○四年）說：「此人以虛空做紙，海水為墨，須彌山做筆，大書此五字：祖—師—西—來—意。【註二】對此，我鋪起我的坐具【註三】，深深頂禮敬拜。」

有人會問：「這段奇怪的文字是什麼意思？為什麼有如此表現的人值得最高的敬意？」一個禪師也許會回答：「我餓了就吃，睏了就睡。」如果他喜愛大自然，他也許會說：「昨日天晴，今日下雨。」然而，對讀者而言，問題仍然存在：「射手在什麼地方呢？」

在這本奇妙的小書中，海瑞格先生，一位德國的哲學家來到日本，藉著學習射箭來體驗禪，生動地報告了自己的經驗。透過他的表達，西方的

12

讀者將能夠找到一個較熟悉的方式，來面對一個陌生而時常無法接近的東方經驗。

美國麻薩諸塞州伊普斯衛鎮

一九五三年五月

【註一】　這五個中國字的字面意思是「祖師來到西方的首要動機」。這個主題時常在公案中被提及，意味著詢問禪的最核心意義。在適當的瞭解下，禪就是自身。

【註二】　坐具（Zagu）是禪師隨身攜帶的物件之一。當他要向佛祖或導師頂禮時，會攤開在他身前。

前言

一九三六年《日本》（*Nippon*）雜誌發表了我在柏林日德協會關於「箭藝」的演講。我對這次演講極為慎重，因為我想要說明「箭藝」與「禪」之間的密切關聯。由於這種關聯是難以描述與真正界定的，我很清楚我的嘗試只是權宜之舉。

然而我的演說還是引起了極大的興趣。講稿在一九三七年被翻譯為日文，一九三八年翻譯為荷蘭文，一九三九年我得知也計畫翻譯成印度文，但尚未證實。一九四〇年刊出經過大幅修訂的日文翻譯，還加上了小町谷教授的見證陳述。

庫特‧威勒（Curt Weller）先生曾經出版鈴木大拙重要的禪修著作《大解脫》（The Great Liberation），仔細計畫要出版一系列的佛教書籍，詢問我是否同意重印我的演說，我很愉快地同意了。但由於過去十年我都持續練習箭藝，我相信我在靈性上有了更多的進展，對於這項「神祕」的藝術有更好的瞭悟，我決定把我的經驗用新的形式來陳述。在箭藝課程中無法忘懷的回憶與筆記是很大的幫助。所以我可以很確實地說，本書中沒有一句話是老師沒有說過的，沒有任何意象或比喻是老師沒有用過的。

我也試著讓我的語言盡量保持單純。不僅因為禪的教導強調最精簡的表達，也因為我發現若無法單純表達或必須使用神祕話語，就會變得不夠清楚與具體，連我自己都無法接受。

寫一本關於禪的本質的書，是我未來的計畫之一。

1.
禪與日本藝術

射手不瞄準自己地瞄準了自己，不擊中自己地擊中了自己，
因此射手同時成為了瞄準者與目標，射擊者與箭靶。

初看之下，不管讀者是否瞭解禪這個字，把禪與射箭之類的事放在一起，似乎對禪是很大的不敬。就算讀者肯退讓一步，接受了射箭也可以被當成一種「藝術」，但若要讀者去探究這項藝術背後所隱藏的意義，而不只把它當成一種運動表現，讀者可能會私底下仍會感到勉強。因此讀者會希望有人能說明這項日本技藝的奧妙成就。在日本，弓箭的淵源已久，備受尊重的傳統。在遠東，古老的戰鬥技能被現代武器所取代而荒廢，反而更加普及，在不同的領域中發揚光大起來。因此難免會有人猜測，說不定今日在日本，箭術已經成為一項全國性的運動？

這個想法是大錯特錯的。在日本傳統中，射箭是被尊為一項藝術，當成民族的傳承，因此乍聽起來奇怪的是，日本人非但不把射箭當成運動，反而把它當成一種宗教儀式。因此在談到射箭的「藝術性」時，他們並不認為那是運動者本身的能力，可由身體的訓練或多或少來控制；而是一種

18

心靈訓練所達到的能力，其目標在於擊中心靈上的靶，所以根本上，射手瞄準了自己，甚至會擊中自己。

這聽起來無疑令人困惑。讀者會說，什麼？曾經攸關生死大事的箭術不但沒有成為一項運動，反而降級為一種精神練習？那麼弓、箭與靶又有什麼用呢？這不是否定了古老箭術的陽剛藝術性與誠實的意義，而被一些模糊不清，甚至空幻的概念所取代？

但是我們要知道，箭術中的特殊精神自古就與弓箭本身息息相關，非但不需要重新建立與弓箭的關係，現在反而更加明顯，大家都相信箭術的精神已不再是為了流血的鬥爭。但如果說箭術的傳統技術已不著於戰鬥，而變成一種愉快而無害的消遣，這也是不正確的。箭術的**大道**（Great Doctrine）有極不同的說法。根據**大道**，射箭仍然是生死攸關的大事，是射手與自身的戰鬥；這種戰鬥並非虛假的替代品，而是一切外在戰鬥的基

礎，包括與一個有形對手的戰鬥。射手在與自己的戰鬥中揭露了這項藝術的祕密本質，雖然捨棄了武士鬥爭的實用目標，也不會降低它的任何實質意義。

因此在今日，任何接受這項藝術的人，都能夠從它的歷史發展中得到無庸置疑的幫助，使自己對於**大道**的瞭解不會被藏在心中的實際目標所蒙蔽，因為那些實際目標將使**大道**的瞭解幾乎成為不可能的。從古至今的箭術大師都會同意，要想接近這種藝術，只有那些心境純淨，不為瑣碎目標困擾的人才能做到。

從這個觀點，也許有人會問，日本箭術大師們如何瞭解這種射手與自己的戰鬥，又如何加以描述呢？他們的回答聽起來像是最深奧的謎。對他們而言，這項戰鬥是射手不瞄準自己地瞄準了自己，不擊中自己地擊中了自己，因此射手同時成為了瞄準者與目標，射擊者與箭靶。或者，使用更

接近大師心意的說法，就是射手必須克服自我，成為一個不動的中心。然後就會發生最大與最終極的奇蹟：藝術成為**無藝術**，射擊成為無射擊，沒有弓與箭的存在；老師再度成為學生，而大師成為新手，結束即開始，而開始即完成。

對東方人而言，這些神祕的道理是清楚而熟悉的真理，但對我們而言，則是完全的困惑。因此我們必須更深入研究這個問題。甚至連我們西方人都早已知道，日本的藝術內涵都具有共同的根源，那就是佛教。這一點在箭術、繪畫、戲劇、茶道、花道及劍道上都是一樣的。它們都預設了一種精神境界，然後以各自的方式去達到這種境界。這種境界的最高形式就是佛教的特徵，因此具有一種僧侶的本質。在這裡我不是指一般的佛教，也不是指我們在歐洲經由佛教文獻所推論出來的具體佛教形式。我在這裡所要探討的是佛教中的禪宗，它完全不是一種推論出來的理論，而是一種直接的體驗，正如追求生存意義的無底深淵一般，它是無法用理智來掌握的，

一個人只能不知道地知道它；就算是有了這種最明確與肯定的體驗，仍然無法加以詮釋；為了這些重要的經驗，禪宗透過有系統的自我冥思禪修，發展出途徑來引導個人在靈魂的最深處覺察到那無可名狀、無根無性的本體──不僅如此，還要與之合一。在此訴諸於箭術，以很可能造成誤導的言語來形容，就是由於心靈的訓練，箭術的技巧變成一項藝術，如果適當地進行，能夠成為「無藝之藝」，心靈的訓練就是神祕的訓練，於是箭術就絕不意味著外在的使用弓箭，而是內在的自我完成。弓與箭只是不必要的皮毛，只是達到目標的途徑，而不是目標本身；弓與箭只是最後決定一躍的助力而已。

由以上這些來看，最適當的莫過於能直接聆聽禪師的說明來增進瞭解。事實上這種機會並不算少。鈴木大拙在他的《禪學叢論》（*Essays in Zen Buddhism*）中很具體地說明了日本文化與禪宗的密切關係，日本的藝術、武士道的精神、日本的生活方式、道德、美感，甚至日本的知性發展，

在某種層面上都受到了禪宗的影響，如果不熟悉禪宗，就無法正確地瞭解日本。

鈴木大拙的重要著作及其他日本學者的研究，已引起普遍的興趣。佛教的禪宗誕生於印度，經過了巨大的轉變，在中國發展成熟，最後被日本所吸收，成為一種生活中的傳統，直至今日。一般都承認，禪宗揭示了意想不到的生存之道，是我們迫切需要瞭解的。

然而，儘管禪學專家的努力，對於我們歐洲人而言，洞察禪道精義的領悟仍然是很匱乏的。禪道似乎拒絕深入的探究，歐洲人的直覺在初步的努力後，很快便碰上了無法越過的障礙。禪裏藏在不可見的黑暗中，就像是東方的精神生活所醞釀出來的奇妙謎語：無法解釋而又無可抗拒地吸引人。

這種難以洞悉的痛苦感覺，部分原因要歸咎於禪宗所採取的說明方式。一般明理的人都不期待禪師會以暗示以外的方式來解說自己解脫與改變的經驗，或去描述他以生活印證的不可思議「真理」。在這方面，禪宗就像是純粹內省的神祕主義。除非我們直接參與進入了神祕的經驗，否則我們就一直在外面打轉，不得其門而入。這是所有真正的神祕主義所遵循的法則，絕無例外。禪宗雖然有許多被視為神聖的經典，但這不互為矛盾。

禪宗有特殊的作法，只有那些已經證明自己有資格體驗真理的人，才會得到禪宗生命真義的揭露，因此那些人可以從經文中得到印證，印證一些他們已經擁有，而又獨立存在的事物。在另一方面，那些沒有體驗過的人即使以最刻苦無己的精神來探求，不僅仍然看不懂字裡行間的意義，更會陷入最無助的精神混亂之中。就像所有的神祕主義，禪只能被一個本身已進入神祕的人所瞭解，而不能用神祕經驗之外的方法偷偷去獲得。

然而一個被禪所轉變的人，通過了**真理之火**的試煉，其生命的表現是

我們無法忽視的。於是我們受到心靈的驅使，渴望能發現一條道路，通往造成如此奇蹟的那股無名力量。但是僅僅靠著好奇是無用的，我們期望禪師至少能夠描述那條道路，這種期望應該不算過分。沒有一個玄學或禪的學生能夠在一開始就達到自我完美。在他終於洞悉了真理之前，有多少事情必須克服與捨棄！他在那條路上，有多少時候要被孤獨的感覺所折磨，覺得自己是在嘗試不可能的事！但是有一天，不可能會成為可能，甚至可以自證。那麼我們為何不能希望有人能為我們描述一下這條漫長而艱辛的路，讓我們至少可以問自己一個問題：我們要不要走上這條路？

對於這條路及其各個階段的描述，在禪宗的文獻中幾乎完全找不到。部分原因是由於禪師都極力反對任何具有形式的指導。禪師從自己的經驗中得知，若是缺乏老師的引導與禪師的幫助，沒有人能夠一直走下去的。另一方面，同樣明顯的是，由於他的經驗、他所克服的及精神上的昇華，只要仍舊是屬於「他的」，就必須不斷地再克服與昇華，直到一切凡是「他

的」都被消滅了。唯有如此，他才能得到一種基礎，讓**包含一切**的真理經驗來提升他超越日常個人的生活。他仍然生活著，但活著的已不是他的自我。

從這個觀點，我們可以瞭解為什麼禪師總是避免談論他自己和他的求道過程。不是因為他認為談話是不謙虛的，而是因為他把談話視為對禪的一種背叛。甚至連決定說一些關於禪的事，都會讓禪師感到萬分猶疑。

他腦海中有一位偉大禪師的例子警告著他，每當有人問那位偉大的禪師到底禪是什麼時，他只是寂然不動，彷彿沒有聽到問題似的。如此一來，又有什麼其他禪師會想嘗試說明這位偉大禪師所置之不理、毫不在意的問題呢？

在這些情況下，如果我只是自限於一些謎般的偈語或躲藏在一些響亮的言詞之後，我就是在逃避我的責任。我的目標是去說明禪的本質，它如

26

何深入影響一項藝術。這種說明當然無法解釋禪的根本，但是至少要顯露有東西是存在於那無法看透的霧中，就像是夏季風暴欲來之前的閃電。瞭解這一點後，射箭的藝術就像是禪的一所預備學校，它讓初學者能透過自己的手，而對那些無法瞭解的事有較清楚的概念。客觀說來，從我前面提及的任何一項藝術，都有可能到達禪的境界。

然而我相信，要達成我的說明目標，最有效的途徑就是去描述一個箭術學生必須接受的課程。更具體地說，我將要嘗試敘述我在日本的六年時間中，跟隨一位偉大的箭術老師學習的經過。由於我的親身參與，我才能夠做如此的嘗試。即使是預備學校，仍然有許多的謎題，為了使大家都能夠瞭解，我只好詳細地回溯我在成功地進入**大道**之前，必須克服的所有困難、所有障礙。我以自己現身說法，因為我找不到任何其他方法來達到我所立下的目標。為了同樣的理由，我的報告將只限於最基本的細節，這樣可使它們更清楚明白。我刻意避免描述這些教誨的背景環境與深深刻印在

我回憶中的情景，以及最重要的，避免描述師父的形象——雖然這是非常難以克服的欲望。我要描述的一切都環繞著箭術，而有時候我覺得箭術的說明比學習還困難；因為這些說明必須夠深入，才能讓我們瞥見在遙遠的天際，禪所活生生存在呼吸的空間。

2.
從學禪到學射箭

禪是東方最玄奧的生活方式,想深入這種精神生活的領域,
必須先學習一項與禪有關的藝術。

我為什麼要學禪，而且因此學習箭術，這需要加以解釋。當我還是學生時，彷彿被某種祕密的衝動所驅使，我就特別嚮往神祕主義之類的玄學，雖然當時的時代風尚並不鼓勵這種興趣。然而，儘管我費了很大的努力，我越來越清楚，我只能從外面去接觸這些玄學的文字；雖然我知道如何在所謂的原始神祕現象周圍繞圈子，我無法躍過那像高牆般環繞著神祕現象的界線。在龐大的玄學文獻中，我也找不到我所要追尋的事物。在失望與挫折中，我逐漸明瞭，只有真正超然的人，才能瞭解什麼是**超然**；只有當冥思的人完全達到空靈無我的境界，才能與那**超然的實體**合而為一。因此，我終於明白，除了靠個人親身的體驗與痛苦之外，沒有其他道路通往神祕；若是缺乏了這項前提，一切言語都只是空談罷了。但是，怎樣才能成為一個進入神祕的人呢？如何才能達到那真實的超然，而不是空想呢？與那些大師們相隔了數世紀時光之遙的人們，是否還有一條途徑呢？生活在完全不同情況的現代人要怎麼辦呢？我從未找到任何滿意的答案，雖然曾經有人告訴我一套循序漸進的方法，保證可以達到目標。但我缺少了可以取代

老師的詳細準確指引讓我走上那條路，或至少指引部分的旅程。然而，就算是有如此的指引，這樣就足夠了嗎？指引最多只能使人有所準備，來接受某些甚至連最好的方法也無法提供的事物，因此，是否任何人類所知的方法都無法帶來神祕的經驗？不管我如何看這個問題，我都發現自己碰上了鎖住的門，但是我無法克制自己不停地去敲打門環。我的渴望不止息，而當渴望困倦時，又會渴望著一顆渴望的心。

因此，當有人詢問我（此時我已經成為一個大學講師）想不想去東北帝國大學教哲學時，我極愉快地答應這個讓我能夠認識日本與其人民的機會，而且又能讓我接觸佛教，有希望由內學習玄學。我已經聽說過，在日本有一種被嚴密保護的生活傳統：禪。這項藝術的傳授經過了許多世紀的考驗；而且最重要的，禪的老師都非常通曉心靈引導的奧妙。

我才剛開始熟悉這個新環境，就設法去實現我的願望，但立刻碰上了

難堪的閉門羹。有人告訴我，從來沒有任何歐洲人認真地與禪發生關係，由於禪反對任何「教導」的痕跡，我也別期望它能帶來任何「理論」上的滿足。我費了許多時間才讓他們瞭解我為何希望獻身於不重理論的禪。然後他們又告訴我，歐洲人想深入這種精神生活的領域是沒有什麼希望的——這可算是東方最玄奧的生活方式——除非他能先學習一項與禪有關的日本藝術。

必須先上某種預備學校的想法並未令我卻步。只要有希望能稍微接近禪，不管多麼費事我都願意。一條迂迴的路不管有多吃力，也比沒有路要好。但是在符合這項目標的眾多藝術中，我要選擇哪一項呢？我的妻子只稍加猶豫，便選擇了花道與繪畫，而我覺得射箭比較適合我，因為我假設自己在步槍與手槍射擊上的經驗會比較有利，後來我才知道這個假設是完全錯誤的。

我的一位同事，法學教授小町谷操三（Sozo Komachiya），學習箭術有二十年之久，被視為校中最有造詣的代表。我拜託他介紹我給他的師父，在有名的阿波研造（Kenzo Awa）門下做學生。師父起先拒絕我的請求，說他以前曾有教導過一個外國人的錯誤經驗，至今仍然感到後悔。他不準備重蹈覆轍，以免學生被這項藝術的特殊精神負擔所傷害。我堅持師父可以把我當成一個最小的弟子看待。他明白我希望學習這項藝術不是為了樂趣，而是為了大道，他才接受我這個徒弟，也收了我妻子，因為在日本，女子學習射箭是由來已久的傳統，師父的妻子與兩位女兒都是箇中高手。

就這樣我開始了一段漫長而艱辛的學習。我的朋友小町谷先生，曾經不遺餘力地為我懇求，幾乎成了我們的保證人，現在又成為我們的翻譯。同時我也幸運地受邀參加我妻子的花道與繪畫課程，使我可以比較這些相輔相成的藝術，得到更廣闊的瞭解基礎。

3.
心靈拉弓

他抓起他最好與最強的一張弓，
以一種肅穆莊嚴的姿勢站著，輕彈了幾次弓弦，
弦端發出了尖銳的扣弦聲與低沉的鳴響，
這聲音只要聽過幾次就會畢生難忘。

我們從第一堂課開始，就知道這門**無藝之藝**是不容易學習的。師父首先給我們看各種日本弓，解釋說它們特別的彈性是由於結構與材質所決定的，它們通常是以竹子製作的。但是他要我們更注意的似乎是，長逾六尺的弓在拉開時的高貴型態，而且弦拉得越開，弓的型態就越驚人。師父解釋說，當弓完全拉開時，它就包含了**一切**，因此學習正確的拉弓是很重要的。然後他抓起他最好與最強的一張弓，以一種肅穆莊嚴的姿勢站著，輕彈了幾次弓弦，弦端發出了尖銳的扣弦聲與低沉的鳴響，這聲音只要聽過幾次就會畢生難忘；它是如此的奇異，如此銳利地直觸人心。從古以來便傳說弓具有降服邪魔的祕密力量，我相信這個說法已經深植於整個日本民族的心中。經過這個深具意義，象徵淨化與聖潔的初步介紹後，師父命令我們仔細看著他。他把一枝箭扣在弦上，把弓拉得如此之滿，我真怕那張弓會受不了**包含一切**的張力而把箭射出去。這一切看來不僅非常美麗，而且毫不費力。這時他指示我們：「現在你們也這樣子做，但是記住，箭術不是用來鍛鍊肌肉的。拉弓時不要用上全身的力氣，而要學習只讓手掌用

力，肩膀與手臂的肌肉是放鬆的，彷彿它們只是旁觀者似的。只有當你們做到了這一點，才算是完成了初步的條件，使拉弓與放箭**心靈化**。」說完這些話後，他抓住我的手，慢慢引導我做一遍要做的作，好像是要讓我習慣這種感覺。

即使我用一張中等的弓做第一次的嘗試，我已注意到必須用相當大的力量才能拉開它。因為日本的弓不同於歐洲運動用的弓，不是舉在肩膀的高度讓你的身體可以施力。日本弓扣上箭時，雙手必須幾乎高舉過頭，而且雙手臂幾乎平伸。因此，所能做的只是平均地向左右拉開雙臂，弓拉得越開，雙手也越向下移，直到握弓的左手到達了眼睛的高度，手臂伸直，而拉弦的右手臂彎曲，略高過右肩，使三尺長的箭只有一點尖端突出於弓的邊緣──形成非常大的弓幅。射手必須保持這種姿勢一會兒才放箭。這種特殊的拉弓方法使我的手很快就開始發抖，呼吸也變得沉重。接下來幾個禮拜，情況沒有好轉。拉弓仍然是件困難的事，不管如何勤奮的練習也

無法使之**心靈化**。為了安慰自己，我想其中必有訣竅，師父為了某種理由沒有透露，我決心要找出這個訣竅。

我努力繼續練習。師父注意到我的努力，沉默地糾正我的緊張姿勢，誇獎我的熱忱，責備我的浪費力氣，此外一切隨我自主。只是，當我拉弓時，他總是會對我大叫：「放鬆！放鬆！」──這是他特別學會的外文──雖然他從來不會失去耐心或禮貌，但是他的呼喊總是觸到了我的痛處。終於有一天，我失去了耐心，自己向他承認，我實在無法照他教導的方式拉弓。

「你做不到，」師父解釋說，「是因為你的呼吸不正確。吸氣之後要輕輕地把氣向下壓，讓腹肌緊繃，忍住氣一會兒，然後再盡量緩慢平均地吐氣，停頓一會兒，再快吸一口氣──就這樣不停地吸進呼出，自然形成一種韻律。如果能正確做到，你會覺得射箭一天比一天容易。因為從這種

呼吸中，你不但能發現一切精神力量的泉源，也會使這泉源更為豐盛流暢地注入你的四肢，使你更輕鬆。」為了證明他的話，他拉開他的強弓，請我站在他後面感覺他手臂的肌肉。真的是很輕鬆，彷彿完全沒有用力似地。

我開始練習新的呼吸方法，起先不用弓箭，直到呼吸得很自然為止。在開始時有些許不適感，但是很快就被克服了。師父很強調吐氣時要盡量緩慢平穩，直到完全呼出。為了練習時有更好的控制，他要我們呼氣時發出聲音。只有當聲音完全隨氣息消逝之後，他才讓我們再吸氣。有一次師父說，吸氣是融合與連接；屏住呼吸使一切進入情況；而呼氣是放鬆與完滿，克服一切限制。但是我們當時都不懂師父話中的含意。

師父接著繼續說明呼吸與射箭的關係。呼吸練習不只是為了呼吸而已。他把拉弓放箭的連續過程分解為幾個步驟：握弓，搭箭，舉弓，拉弓並停留在最大張力狀態，然後放箭。每個步驟都開始於吸氣，然後將氣屏

在腹部，最後呼出。結果是呼吸自然地配合，不僅強調了個別的位置與手的動作，而且依照個人呼吸的不同，將一切動作編織成有韻律的過程。雖然分為這些步驟，整個過程卻彷彿是完整的生物，稍有增減也不會破壞其意義與特色，一點也不像西方的體操運動。

每當我回想那段日子，就不免會想起在開始時，我要使呼吸正確是多麼地困難。雖然我的呼吸在技巧上是正確的，但是每當我試著在拉弓時放鬆我的手臂與肩膀肌肉，我的腿部肌肉就變得更為僵硬，彷彿我若是不站穩，就會死掉似的；又彷彿我是希臘神話中的安特厄斯（Antaeus），必須從大地中吸取力量。師父時常沒有辦法，只好閃電般抓住我的腿部肌肉，壓住一個敏感的部位來提醒我。我為了替自己辯護，有一次對師父說，我有刻意要使自己放輕鬆，他回答，「這正是問題所在，你特別費心去思索它。你必須完全專注於你的呼吸上，好像除了呼吸外沒有其他事！」我花了許多時間才做到師父的期望。但我畢竟做到了。我學會在呼吸中毫不

費力地放開自己，有時我甚至覺得自己並不在呼吸，而是──聽起來很奇怪──被呼吸了。有時候我長時間地思索，不願意承認這個大膽的念頭，但是我已不再懷疑呼吸具有老師所說的一切特性。我開始偶爾能夠維持拉開弓的姿勢，同時保持身體完全的放鬆；然後次數漸漸增多，但我無法說明這是怎麼發生的。少數的成功與無數次的失敗之間顯著的差異，使我不得不相信，我終於瞭解了**心靈拉弓**的含意。

原來如此：它不是我所妄想偷學的技巧訣竅，而是能帶來解脫的呼吸控制，具有新鮮與深遠的可能性。我這麼說不無疑慮，因為我知道屈服於一種有力的影響是多麼地容易，只因為這經驗是很不尋常的，就沉醉於自我幻想，過度誇大它的重要性。但是不管我是多麼含糊籠統與含蓄謹慎，新呼吸方法使我終於能夠放鬆肌肉，甚至拉開師父最強的弓，這是無可否認的事實。

有一次我與小町谷先生談到此事，我問他為什麼師父要看我花那麼多冤枉力氣去試圖心靈拉弓，卻不在一開始就教導正確的呼吸方式。「一個偉大的師父，」他回答，「必然也是一位偉大的老師。對我們來說，這兩者是一體的。如果他一開始就教呼吸練習，他就無法使你信服這種方法的重要性。你必須以自己的努力去遭受挫敗，你才會準備好抓住他拋給你的救生圈。相信我，從我自己的經驗中，我知道師父瞭解你和每一個學生，比學生自己都要清楚，也許我們不願意承認，但他的確能夠看進每個學生的心靈。」

4.

不放箭的放箭

射手以弓的上端貫穿天際，弓的下端以弦懸吊大地。
放箭時如果有一絲震動，便會有弓弦斷裂的危險。

經過了一年，才能夠做到不費力的**心靈拉弓**，這實在不算什麼了不起的成就。可是我很滿意，因為我開始瞭解一種自衛術的道理，一個人以出乎意料之外的退讓使對手的強烈攻擊落空，因而倒地，這種以對手本身的力量來擊敗對手的藝術叫做「柔道」。自古以來，至極柔軟而又無可征服的水，就是柔道的象徵。老子曾經說過「上善若水」的至理名言。因為「天下莫柔弱於水，而攻堅強者莫之能勝」。而且，師父在學校常說：「開始時進步得很快的人，以後會遭遇較多的困難。」對我而言，開始絕非容易，那麼我是否可以更有信心去面對以後的困難呢？

接下來要學的就是「放箭」。到目前為止，我們被允許偶爾放箭，只是附帶的練習。至於箭射到何處沒有人在意。只要能射中那捆兼具箭靶及沙袋雙重功能的稻草束，就是莫大的光榮。而要射中它實在不算什麼，因為距離最多只有十步遠。

以往，當我維持不住弓的最高張力，伸展的雙臂必須收回時，我就會放開弓弦。弓的張力倒是一點也不令人感到痛苦。拉弦的皮手套在拇指處有很厚的襯裡，以防弦的壓力使拇指受不了而在弦未拉到最高張力時便提前放了箭。拉弓時，拇指繞著弦，貼著箭，扣進掌心。三個手指緊緊壓住拇指，同時穩穩地夾住箭。放箭就是張開握住拇指的手指，把拇指放掉。因為弦的拉力極大，拇指會被猛力拉直，弓弦一抖，箭便飛了出去。到目前為止，我放箭時身體都會猛然顫抖一下，影響了弓與箭的穩定。因此根本無法做到平穩地放箭，不用說，有些箭一定是射得「歪七扭八」。

一天，師父看到我放鬆拉弓的姿勢沒有什麼問題後，就對我說：「到目前為止你所學的，只是放箭的準備工作。我們現在面對一項新的，而且特別困難的任務，這將帶領我們進入箭術的新階段。」說著，師父抓起他的弓，拉滿了就射出去。在這時候，我特別注意師父的動作，才發現師父的右手雖然因為張力的釋放而向後彈回，但是卻完全沒有震動到身體。他

的右手肘在放箭前是形成一個銳角，放箭後被彈開來，卻輕柔地向後伸直。

無法避免的震動完全被緩衝所吸收抵銷了。

簡直如同兒戲。

人會感覺到那放箭時的威力。至少在師父身上，放箭看來如此輕鬆平常，沒有

射箭的正確與否是決定於放箭的平穩。我從步槍射擊得知，瞄準時若有輕

深加體會與欣賞。但是對我而言更重要的是——當時我無法另做他想——

毫不費力地進行一項需要極大力量的表演，這是一種奇觀，東方人能

看對我才有意義：輕鬆地拉弓，輕鬆地維持著最高張力，輕鬆地放箭，輕

輕的晃動會造成多麼大的影響。我到目前所學的一切，只能從這個觀點來

如果不是那顫抖弓弦尖銳的「繃」地一聲，以及飛箭的穿透力，

鬆地緩衝反彈力——這一切都是為了擊中箭靶的偉大目的，我們難道不是

為了這個目的的才花費這麼大工夫與耐性學習箭術？那麼，為什麼師父會說，

46

在我們到目前為止所練習與所習慣的一切之中，過程才是最重要的呢？

不管如何，我仍然依照師父的指導勤練不懈，但是我的努力都白費了。我時常覺得我以前不加思索地胡亂放箭，反而射得比較好。我特別注意到，我無法輕鬆地放開右手，尤其是扣住拇指的三個手指總是必須用上一點力。結果造成放箭時的震動，於是箭就射歪了。尤有甚者，我無法緩放箭後突然鬆開的右手。師父繼續不氣餒地示範正確的放箭；我也不氣餒地模仿他——唯一的結果是，我越來越沒有把握，就像隻蜈蚣突然想弄清楚自己的腳走路的順序，結果反而寸步難行了。

師父對於我的失敗顯然不像我這樣恐慌。他是不是從經驗中知道了一定會如此？「不要思索你該怎麼做，不要考慮如何完成它！」他叫道，「只有當射手自己都猝不及防時，箭才會射得平穩。弓弦要彷彿切穿了拇指似地。你絕不能刻意去鬆開右手。」

接下來數月的徒勞練習。我一直以師父為參考，親眼觀察正確的放箭，但是我一次都沒有成功。我拉弓後苦苦等待著放箭的發生，結果就會受不住張力，雙手慢慢被拉靠近，這一箭就泡湯了。如果我堅持忍受張力，直到氣喘吁吁，我就必須依賴手臂與肩膀的肌肉。於是我像座石像般站在那裡──模仿師父的不動──但是全身僵硬，我的放鬆也就消失了。

也許是碰巧，也許是師父有意的安排，有一天我們在一起喝茶。我抓住這個討論的機會好好吐露一番心聲。

「我很瞭解，」我說，「要把箭射好，放箭時絕不能震動。但是我怎麼做都不對。如果我盡可能握緊手指，則鬆開手指時就無法不震動。但是相反地，如果我輕鬆地拉弓，則還沒有達到張力頂點，弓弦就會從手中扯脫，固然是猝不及防，但仍然太早了些。我被困在這兩種失敗中，找不出方法逃避。」

師父回答說：「你握住拉開的弓弦，必須像一個嬰兒握住伸到面前的手指。他那小拳頭的力量讓人驚訝，而當他放開手指時又沒有絲毫的震動。他知道為什麼嗎？因為嬰兒不會想：我現在要放開手指來抓其他東西。他從一件東西轉到另一件東西，完全不自覺，沒有目的。我們說嬰兒在玩東西，而我們也可以說，是東西在跟嬰兒玩。」

「也許我懂得你這個比喻的意思，」我表示，「但是我是不是處於完全不同的情況呢？當我拉弓時，到了某個時刻我就會感覺：除非立刻放箭，否則我就會忍耐不住張力。於是呢？我就會開始喘氣不已。所以不管我願不願意，我都必須放了箭，因為我無法再等下去了。」

「你把困難形容得再恰當也不過了，」師父回答說，「你知道你為何無法等待下去？為何在放箭之前會喘氣？正確的放箭始終未發生，因為你不肯放開你自己。你沒有等待完成，卻準備迎接失敗。只要這種情況繼續

下去，你就別無選擇，只能靠自己來召喚一些應該自然發生的事，而只要你繼續這樣召喚下去，你的手就無法像嬰兒的手一樣正確地放開，就無法像一顆熟透的水果般自然綻開果皮。」

我不得不向師父承認，這個解釋使我更為迷惑了。我說：「我拉弓放箭的最終目的是為了擊中箭靶。拉弓只是達到目標的一種手段，我無法不顧這種關係。嬰兒對此毫無所知，但是對我而言，這兩件事是不可分的。」

「真正的藝術，」師父叫道，「是無所求的，沒有箭靶！你越是頑固地要學會射箭擊中目標，你就越無法成功，目標也離你越來越遠。阻礙了你的，是你用心太切。你認為如果你不自己去做，事情就不會發生。」

「可是你自己都時常告訴我，箭術不是一種消遣，不是無意義的遊戲，而是生死大事！」

「我還是這麼主張。我們箭術師父都說：一擊一生命！這句話的意義你現在還無法瞭解。但是用另一種說法來描述同樣的經驗，可能對你會有所幫助。我們箭術師父說：射手以弓的上端貫穿天際，弓的下端以弦懸吊大地。放箭時如果有一絲震動，便會有弓弦斷裂的危險。對於有心機與暴躁的人而言，這種斷裂便是永久的，他們便陷入上不及天、下不著地的可怕境地。」

「那麼，我該怎麼做呢？」我沉思地問。

「你必須學習正確地等待。」

「怎麼學習呢？」

「放開你自己，把你自己和你的一切都斷然地拋棄，直到一無所有，

只剩下一種不刻意的張力。」

「所以我必須刻意地，去成為不刻意的？」我聽見自己這麼問。

「沒有一個學生這樣問過我，所以我不知道怎麼回答。」

「我們什麼時候開始新的練習？」

「時候到了就知道。」

5.

以心傳心

一種內在的變化開始發生作用。
老師以他所知道最隱密與親密的方式來幫助學生：
也就是佛家的直接心傳。
「以一根蠟燭點燃另一根蠟燭」。

這是從我開始上課以來，與師父第一次親密的談話，卻使我感到非常迷惑。現在，我們終於觸及了我學習射箭的主要題目了。師父所講的放開自己，不就是到達空無與超然途中的一個階段嗎？難道我還無法感覺到禪對箭術的影響？到目前為止，我實在無法體會「無所求的等待」與「適時達成的弓箭張力」兩者之間的關係。但是，只能從經驗中才能學會的東西，又何必用思想去猜測呢？現在是不是該拋棄這種無結果的習慣？我時常私下羨慕師父的那些學生們，像小孩一樣讓他牽著他們的手領導他們。這樣毫無保留是多麼愉快啊！這種態度不見得會造成淡漠與心靈的停滯。

小孩至少會發問吧？

再度上課的時候，讓我失望的是，師父仍然繼續以前的練習：拉弓，等待，放箭。但是他的一切鼓勵都沒有用。雖然我遵照師父的指示，不向弓的張力屈服，努力掙扎，彷彿弓弦可以一直拉下去似的；雖然我努力等待張力自己將箭射出去，但是每一箭都還是失敗了；搖晃，歪斜，抖動。

我被一種預期的失敗壓迫著，使練習不但毫無要領，而且更具有危險性。

只有到那時候，師父才中斷練習，開始新的指導方向。

「你們以後來上課的時候，」他告誡我們，「你們必須在路上就開始收心。把你的心神集中於練習廳中所發生的事。視若無睹地經過其他一切，彷彿這個世界上只有一件事是重要而且真實的，那就是射箭！」

放開自己的過程也被分為幾個步驟，必須仔細地練習。師父在這裡也只做了簡略的指示。對於這些練習，學生只要瞭解（有時候只能用猜的）他們必須做到的是什麼就夠了。由於這些不同步驟之間的區分在傳統上只存在於意象中，因此不需要加以概念化。誰知道，這些經過數世紀練習所產生的意象，也許比我們所有仔細規畫出來的知識都還要深入呢？

我們已經踏出了這條途徑上的第一步。那就是身體的放鬆，如果沒有

身體的放鬆，弓弦就無法正確地拉開。如果要正確地放箭，身體的放鬆必須要繼續成為心理與精神上的放鬆，使心靈不但敏捷，而且自由；因為自由所以才敏捷；因為原本敏捷，所以才自由；這種原本的敏捷與一般所謂的心思靈敏有根本的不同。因此，在這兩種狀態——身體的放鬆與心靈的自由之間，有一種差別是無法單獨以呼吸練習來克服的，而必須從放棄一切執著開始，成為完全的無我；於是靈魂會回返內在，進入那無名無狀、無窮無盡的原本之中。

關閉所有感官之門，這項要求並不意味著主動拒絕感官的世界，而是準備好順其自然的退讓。要能夠自然地完成這種無為的行為，心靈需要有一種內在的定力，這種定力就要靠呼吸的專注來達成。這是刻意的練習，而且要刻意到裝模作樣的地步。吸氣與吐氣都要極仔細地一再練習。不需很久就會有效果。一個人越是專注於呼吸，外界的刺激就越來越模糊。剛開始時，它們就像是掩耳聽到的含混叫聲，漸漸消失，最後就像遠方的海

濤聲般令人習慣，不須覺察了。時日久後，對更大的刺激都會產生抗力，擺脫它們也變得更快更容易。只需要覺察身體不論行住坐臥都是放鬆的，專注於呼吸上，不久便會感覺自己被一層無可滲透的寂靜所包圍。只意識與感覺自己在呼吸。然後漸漸脫離這種意識與感覺，不需要做什麼新的決定，因為呼吸自己會緩慢下來，變得越來越節約，最後逐漸變成一種模糊的調子，完全脫離注意力的範圍。

不幸的是，這種微妙的忘我境界並不持久。它終會受到來自於內在的干擾。彷彿無中生有，各種情緒、感覺、欲望、擔憂，甚至思想都會產生一團無意義的混亂，而且越是荒唐與無來由，就越難以擺脫。它們彷彿是要向意識反擊，因為意識專注於呼吸，闖入了原來不可到達的領域。唯一能使這種干擾停止的方法就是繼續呼吸，平靜而漠不關心地，與任何出現的事物建立友好的關係，熟悉它們，平等地看待它們，最後看待到倦怠時，就會進入一種睡著之前的朦朧狀態。

但是如果後來就這樣睡著了，則是必須加以避免的危險。避免的方法就是要突然提升注意力，就像一個徹夜未眠的人，當他知道自己的生命要依靠他的警覺時，精神上突然地一震；這種提升只要成功一次，以後必然可以重複。它能幫助心靈產生一種內在的震動——一種安寧的脈動，可以昇華為一種通常只有在稀有的夢境中才能經驗到的輕快感覺，及一種陶然的確信，相信自己能夠從四面八方得到能量，恰到好處地加強或減輕精神上的壓力。

在這種狀態中，沒有一件事需要思考、計畫、奮鬥、欲求或期待，沒有特定方向的目標，但是知道自己的可能與不可能，其力量是如此地不可動搖——這種狀態是根本的無所求與無自我，就是師父所謂的真正**心靈化**。意味著心靈與精神存在於一切，因為它不會執著於任何固定地點。它可以保持當下的存在，事實上它充滿了心靈的覺察，所以又被稱為**當下的真心**。

因為當它與不同事物有關連時，也不會依附於反映上，因而失去其原本的

靈敏。像池塘裡滿盈的水，隨時準備漫溢出來，有無窮的力量，因為它是自由的；它對一切事物都開放，因為它是空無的。這種境界是一種原始的境界，它的象徵是一個虛空的圓圈，但是對於站在裡面的人而言並不是毫無意義的。

藝術家擺脫一切執著進行創作，是為了實現這種當下的真心，不被任何外在動機所干擾。但是如果他想要忘我地沉浸於創作過程中，就必須先整頓藝術的道路。因為，在他的自我沉浸中，他會面臨無法自然超越的情況，他就必須回到意識狀態中。於是他就與他已經脫離的一切關係再度發生聯繫；他只能像個早上醒來的人考慮一天的計畫，而不是一個得到開悟的人在本然狀態中生存與行動。他永遠無法覺察他的創作過程是由一種更高的力量所控制；他也永遠無法體會他自己是一種震動時，一切事物所傳達來的震動是多麼地令人陶醉；他所進行的一切，在他還不知道之前，便已經完成了。

因此，必要的超然與自我解脫，內省與生命的強化，當下真心的出現，這些狀態不是靠機會或理想的環境才能達成；越是想要達到這些狀態，就越不能聽天由命，尤其不能放任於藝術創造，認為理想的專注會自己產生。在一切作為與創造之前，藝術創造本身已經佔據了藝術家的所有力量。在他開始獻身於他的任務之前，藝術家先召喚當下的真心，透過練習加以把握住。他開始成功地抓住真心，不僅只是偶然的片刻，而是可以隨時把握，於是這種專注就像呼吸一樣和箭術連結在一起。為了能順利進入拉弓放箭的過程，射手跪在一旁開始專注，然後站起來，儀式化地走向箭靶，深深向它頂禮，像供奉祭品般呈上弓與箭，然後搭上箭，舉起弓，拉滿弓弦，深深以極為警覺的心靈等候著。當箭與弓的張力如閃電般發射之後，射手仍然保持著放箭後的姿勢，緩緩地呼出氣後，再深深吸一口氣。這時候他才放下手臂，向箭靶一鞠躬，如果他不再射擊，就靜靜地退到後面。

就這樣，箭術成為一種儀式，表現了**大道**。

即使學生到現在仍未抓住射箭的真實意義，他至少瞭解箭術為什麼不是一項運動或身體鍛鍊了。他瞭解了為什麼箭術可學習的技術部分必須練習到滾瓜爛熟的地步。如果一切都決定於射手的無所求與無我，那麼它的出現必須自動地發生，不需要理智的控制與反應了。

日本式的教導，正是採取這種形式。練習又練習，重複再重複，越來越強烈，這是漫長學習過程中的主要特色。至少在一切傳統的藝術中是如此。示範，舉例；直覺，模仿——這是師生間的基本關係。雖然在近幾十年來引進了新的教育方法，歐洲式的教導已經得到認可與推廣，但是在新事物的新鮮刺激之下，這些教育改革並未影響到日本藝術，這是為什麼呢？

這個問題不容易找到答案。但是仍然必須一試，即使只是很粗略的答案，也可以讓教導的形式與模仿的意義更為清楚些。

61

日本學生都具有三項特質：良好的教育，對於所選藝術的熱愛，以及對於老師的敬愛。自古以來，師生關係就是一種基本的生命義務，在老師身上，必須具有一種遠超過職業要求的高度責任感。

開始時，老師對學生沒有什麼要求，只要學生能刻意地模仿老師的示範。老師避免長篇大論的說教與解釋，只會偶爾地給予指示，也不期待學生發問。他無動於衷地觀看著學生笨拙的努力，一點也不指望看到獨立與自主，只是耐心地等待成長與成熟。雙方都有的是時間；老師不會催逼，學生也不會負擔過重。

老師絕不會想過早使學生成為藝術家，他的首要考量是使學生成為一個技巧純熟的工匠，對自己的手藝有完全的控制。學生勤勉地貫徹老師的想法，彷彿自己沒有更高的抱負，他近乎愚鈍地在責任下低頭努力，只有經過了若干年，才發現他所熟練的技巧已經不再具有壓迫性，反而使他得

到解脫。他一天比一天更能追求他的靈感，不需要在技術上費力；同時他也能透過細心的觀察而啟發靈感。他心中剛浮現意象，手中的筆已將那意象捕捉描繪下來，最後學生自已都不知道，究竟是心還是手完成了這項創作。

但是，要達到這種**心靈化**的地步，需要一種身體與心靈力量的完全集中，如同箭術的要求，在以下的例子也可看出，這種身心的集中在任何情況下都是不可少的。

一個畫家坐在他的學生面前。他檢查他的毛筆，慢慢地整理妥當，仔細地磨墨，展開面前席子上的長宣紙，最後他凝神專注地坐在那裡一會兒，凜然不可侵犯，然後他以快速而確實的筆觸，揮毫畫出不容修改也不需修改的完美圖畫，作為班上的範本。

一位花道師父上課時，他先仔細地解開捆紮花枝的纖維，捲起來放在一邊。然後他一一地檢查花枝，一再審視後，選出其中最好的，小心地彎曲成適當的型態，最後把它們一起放進一只優雅的瓶子裡。完成後的景象就彷彿是花道師父偷窺了大自然祕密的夢境。

限於篇幅，我只能就以上的兩個例子來討論。在兩個例子中，師父們的行為都是旁若無人的。他們幾乎不看學生一眼，更不說一個字。他們在進行準備時，神情專注自若，他們讓自己沉浸於創造的過程中，對於學生以及他們自己來說，從開始到完成，創作是完整自足的一件事。的確，這整件事是如此的有力量，旁觀者像是在欣賞一幅畫。

雖然這些準備工作是必要的，但是老師為什麼不讓有經驗的學生來做呢？他自己磨墨，細心解開綁花的纖維，而不是剪開來隨手丟掉，是不是這樣可以增進他的想像力與創造力呢？是什麼力量驅使他在每一堂課都重

64

複如此的步驟，而且堅持他的學生毫無變動地如法炮製呢？他固執遵守這些傳統的習慣，因為他從經驗中知道，這些準備工作同時能使他進入適於創作的心靈狀態。他在工作時的專注沉思帶給他必要的放鬆與穩定，來發揮他的所有力量，達到當下的真心，若不如此，沒有任何創作能夠完成。

無所求地沉浸於他的創作中，藝術家直接面對了浮現在眼前的完美圖像，它彷彿自己就完成了。就像箭術儀式中的種種步驟與姿勢，其他藝術的準備工作形式不同，但意義是一樣的。至於在不適用如此準備工作的情況時，如宗教儀式的舞者與演員，他們會在上台前就進入專注與沉浸的狀態。

正如箭術，這些藝術無疑都是儀式。它們能比老師的言語更清楚地讓學生明白，只有當準備與創造、技巧與藝術、物質與心靈、計畫與目標都融合無間時，才能進入正確的藝術家精神狀態。學生在這裡發現一個新的模仿課題。現在他必須練習不同的專注與忘我的方法。他所模仿的不再是任何人只要願意都可以抄襲的事物皮毛，而是更自由、靈活、心靈化的模

65

仿。學生自覺面臨新的可能性，但同時也發現這些可能性的實現與他自己的意志完全無關。

假設學生的才能可以勝任日益增加的壓力，在他達到成熟之前仍然有一種幾乎難以避免的危險。這種危險不在於無益的自滿——東方人沒有此類的自我崇拜——而是會停滯於故步自封，因為他的成就得到認同，他的名聲大噪；換句話說，他會使藝術性的生活成為一種自說自話式的生存方式。

老師會預見這項危險。他像引領靈魂往生的嚮導一樣，小心地轉移學生的方向，使學生超然於自我。他輕描淡寫地指出——彷彿學生已經知道，不值一提的——一切事情只有在真正無我的狀態中才做得好，做事的人不再是他自己，只有一種精神是存在的，一種沒有自我痕跡的意識，因此涵蓋了極遠與極深，沒有止境，能夠「以眼聽音，以耳視物」。

老師就這樣讓他的學生穿越了自我。學生的感受力日增，也讓老師帶引他去見識到以往只能耳聞的事物，這些事物現在開始成為學生自己的經驗基礎。老師稱呼它什麼都不重要，也許根本不提。即使老師保持沉默，學生也能瞭解他的意思。

重要的是，從此一種內在的變化開始發生作用。老師尋求它，但不會以更進一步的指導來擾亂它的發生，他以他所知道最隱密與親密的方式來幫助學生：也就是佛家的直接心傳。「以一根蠟燭點燃另一根蠟燭」，於是老師將正確的藝術精神以心傳心，使學生大放光明。如果學生有幸承蒙教誨，他就會記得，不論外在的表現是多麼吸引人，最重要的還是內在的改變。如果他想要完成藝術家的使命，就必須要完成這一點。

這種內在的改變，是把一個人的自我以及他時時覺察到的自知，變為一種可訓練與塑造的素材，最終的目標是藝術的成熟。在此過程中，藝術

家與個人在某種較高的層次結合。因為只有藝術能夠以無限的真理為其依據，成為最本然的藝術時，藝術才能成為一種生活方式。藝術家不再尋求，而只會發現。以藝術家而言，他是個超凡入聖的人；以人而言，他是個具有佛性的藝術家；無論在他的做與不做，工作與等待，存在與不存在，心中都有佛眼。人、藝術、作品，三者合而為一。這種內在的藝術，不會像外在的藝術那樣離藝術家而去；藝術家不**創作**（do）它，藝術家只能**存在**（be），讓它發自於世人一無所知的深處。

到達藝術成熟的路是陡峭的。通常除了學生對老師的信心之外，沒有任何事能促使學生繼續走下去。學生此時能夠瞭解老師的精通。他是內在藝術活生生的例子，他的存在便足以使學生信服。

學生能夠前進到什麼地步，這不是老師所關切的。老師才剛為學生指點正確的途徑，就必須要讓學生獨自前進了。老師只能再幫學生一個忙，

使學生能忍受孤獨之苦；他幫助學生離開自我，也離開自己的老師，他勉勵學生要走得比他自己還遠，要「爬到老師的肩上」。

不管學生的路前往什麼方向，也許他再也看不到老師，但他永遠忘不了老師。他對老師的感恩不下於他初學時毫無保留的敬愛，強烈有如他對藝術的信仰；以如此的心境，他取代了老師的位置，準備做任何犧牲。直到最近的歷史，都有無數的例子可以證明，這種感恩之情遠超過人類的一切常情。

6.
箭術的大道

是我拉了弓，或者是弓拉了我到最高張力狀態？
是我射中了目標，或者目標射中了我？

一天一天地，我發現自己越來越能夠熟練地進行箭術**大道**的儀式，做起來毫不費力，或說得更明白，我感覺自己彷彿是在夢中完成了一切。到目前為止，師父的預測都被證實了。但是我仍然無法防止我的注意力在射擊的那一剎那渙散。在弓弦最高張力點的等待不僅極為疲勞，使張力鬆弛，而且也非常難受，我常會由自我沉浸中被扯出來，不得不刻意地放箭。

「不要去想那一箭！」師父叫道，「這樣一定會失敗的。」

「我無法不想，」我回答，「這張力實在太痛苦了。」

「你會感覺痛苦，因為你沒有真正放開自己。一切都非常簡單。你可以從一片普通的竹葉子學到應該發生的情況。葉子被雪的重量越壓越低。突然間雪滑落地上，葉子卻一動也不動。就像那葉子，保持在張力的最高點，直到那一擊從你身上滑落。的確如此，當張力完成後，那一**擊必然滑**

72

落，它從射手身上滑落，就像雪從竹葉滑落，射手甚至連想都來不及。」

儘管我嘗試了一切該做的或不該做的，我仍然無法等待到那一擊的「滑落」。就像以前一樣，我不得不刻意放箭。這一再的失敗使我愈加沮喪，因為我已經學習了三年。我不能否認我曾經花了許多時間憂愁，思考我是否應該這樣浪費光陰，我的作法似乎與我到目前為止所學、所經歷到的一切都沒有關係。我想起了我的一位同鄉的譏諷，他說在日本除了這種無用的藝術之外，還有許多別的事物可以選擇。他問我學成之後打算用來做什麼，當時我對他的話並不在意，現在看來，也不盡然是無的放矢。

師父一定是覺察了我心中的念頭。後來小町谷先生告訴我，師父曾經嘗試研讀一本日文的哲學入門書，想用我所熟悉的學問來幫助我。但是最後他板著臉放下了書，說他現在可以瞭解，對這種東西有興趣的人，自然會覺得箭術是萬分難學的了。

我與我妻子在海邊度過暑假，置身於寧靜孤獨、優美如夢的環境。我們的行李中，最重要的就是我們的弓箭。日復一日，我專注於放箭。這變成了一種「偏執」，使我越來越不記得師父的警告：我們只應該練習自我超然，其他都不要練。我反覆思索了各種可能後，得到一個結論，我的錯誤並不是如師父所說的無所求與無我，而是因為我的右手手指把大拇指壓得太緊了。我越是等待射擊的發生，就越不自覺地壓得越緊。我告訴自己，要在這個地方下功夫才對。不久，我就發現了一個簡單而明顯的解決辦法。在拉弓之後，我小心地減輕手指在拇指上的壓力，於是時候到了，拇指就會扣不住弓弦，彷彿自然地被拉開，如此就會產生閃電般的放箭，箭就像「竹葉上的雪」一樣滑落。我覺得這項發現很可信，因為它與步槍射擊的技巧有相似之處。在扣扳機時，食指慢慢的彎曲，直到很小的壓力終於克服了扳機的最後阻力。

我很快便相信自己一定走對了方向。幾乎每一箭都射得平穩，而且在

我看來是毫不刻意的。當然我沒有忽略這項勝利的另一面：右手的微妙控制需要我完全的注意力。但我安慰自己，希望這項技巧會逐漸成為習慣，不再需要特別的注意，終於會有一天，我能忘我與不自覺地在張力最高點放箭，於是這項技巧便會心靈化。這個信念越來越強烈，我不理會內心的抗議，也不顧妻子反對的忠言，繼續練習下去，十分滿意我終於向前邁進了一大步。

再度開始上課後，我射出的第一箭在我看來是輝煌的成功。射得極為平穩與出人意料之外。師父看了我一會兒，好像不相信他的眼睛，然後猶疑地說：「請再射一次！」我的第二箭似乎比第一箭還要好。師父不發一言走上前，從我手中接過弓，回去坐到一個墊子上，背對著我。我知道這個姿勢的意思，便告退下去。

第二天，小町谷先生告訴我，師父不願意繼續教我了，因為我想要欺

騙他。我非常驚慌自己的行為被這樣誤解，急忙向小町谷先生解釋，為了避免一輩子停滯不前，我才想出了這個放箭的方法。他為我說情之後，師父才終於讓步繼續授課，但是有一個條件，我必須答應永遠不再違背大道的精神。

就算我沒有羞愧致死，師父的風度也讓我痛下決心要改過。他對此事一字不提，只是平靜地說：「你可以看出在最高張力的狀態下，若是做不到無所求的等待會有什麼後果。難道你非得不停問自己是否能夠控制嗎？耐心地等待，看看會發生什麼——以及它是如何發生的！」

我對師父指出，我已經進入了第四個年頭，而我在日本停留的時間是有限的。

「到達目標的途徑是不可衡量的！幾星期，幾月，幾年，又有什麼重

要呢？」

「但是我如果半途而廢呢？」我問。

「一旦你真正成為無我時，你可以在任何時候中斷。努力練習這個吧！」

於是我們又重新開始，彷彿以往我所學的一切都沒有用。在張力最高點的等待還是像以前一樣失敗，我似乎不可能跳脫我的困境了。

一天我問師父，「如果**我**不去放箭，箭怎麼會射出去呢？」

「是**它**射的。」他回答。

「我聽你這樣說過好幾次，讓我換個方式問：如果我已不存在了，我又如何忘我地等待那一射呢？」

「它會在張力最高點等待。」

「這個它是誰呢？是什麼東西呢？」

「一旦你明白了這個，你就不需要我了。如果我不讓你親身體驗，而直接給你線索，我就是最壞的老師，應該被開除！所以我們不要再談這些，繼續練習吧。」

幾個星期過去了，我沒有任何進展。但我發覺這並不使我煩惱。難道我對這整件事都厭倦了？我有沒有學成這項藝術，有沒有體驗到師父所謂的「它」，有沒有找到禪道，這一切都似乎變得非常遙遠，非常無關緊要，

不再困擾我。好幾次我決定要向師父坦白這種情況，但是當我站在他面前時，我就失去了勇氣；我相信我只會聽到千篇一律的回答：「不要問，繼續練習！」所以我停止發問，要不是師父嚴格地監督我，我也想停止練習。我只是一天過了算一天，盡好自己的教書責任，到最後也不再抱怨自己浪費了這些年的時間。

然後，有一天，射出了一箭之後，師父深深地鞠了一個躬，中斷了練習。「剛才**它**射了！」他叫道，我驚訝地瞪著他。等到我終於瞭解了他的意思，我也禁不住為之雀躍。

「我的話不是讚美，」師父嚴厲地告訴我，「那只是一句不該影響到你的話。我也不是對你鞠躬，因為那一箭完全與你無關。這次在張力最高點時，你保持著完全無我與無所求的狀態，於是這一箭就像個熟透的水果般從你身上脫落。現在繼續練習，彷彿什麼事都沒有發生。」

經過了相當久之後，才偶爾又有幾次正確的放箭，師父每次都會以鞠躬來表示。究竟箭是如何自己鬆弛飛去，我緊握的右手是如何突然向後揚起，當時我無法解釋，現在仍然無法解釋。但是事實不會改變，它確實是發生了，這才是重要的。至少我已經能夠自己分辨出正確的放箭與失敗的放箭。兩者之間的差異是如此巨大，一旦體會後便無法忽略。對於旁觀者而言，外表上看來，在正確的放箭時，右手向後的彈起會有緩衝，不會震動到身體。然而，在錯誤的放箭時，被壓抑的呼吸會猛然吐出，下一口氣便無法快速吸入。正確的放箭後，呼吸毫不費力地完成，吸氣也從容緩和。心跳均勻寧靜，專注不受干擾，射手可以馬上接著射第二枝箭。在精神上，正確的一擊會讓射手感覺一天好像才剛開始。他覺得他可以做好一切事，或者更重要的是，可以做好一切的**不做**。這種狀態真是愉快極了，但是師父帶著高深莫測的微笑說，擁有這種狀態的人最好要像根本沒有一樣。只有完滿地一視同仁，才能接納這種狀態，讓它不會害怕再度出現。

一天師父宣布我們要開始一些新的練習。我對他說，「好，至少我們已經過了最難的一關。」

「行百哩者半九十，」他引用成語回答，「我們的新練習是射擊箭靶。」

到目前為止，我們的靶子與擋箭設備是捆在木椿上的稻草束，離我們只有兩根箭的距離。而另一方面，正式的箭靶與射手的距離大約有六十尺，立在一堵高而寬的沙堤上，沙堆靠在三面牆上，就像射手所站立的大廳，上面有曲線美麗的瓦屋頂。箭靶與射手所在的兩個大廳以很高的木板牆壁相連，使這個奇妙的地方與外界相隔離。

師父先給我們一次射靶的示範：兩枝箭都射入了黑色的靶心。然後他吩咐我們像以前一樣正確完成儀式，不要對箭靶感到畏懼，在張力最高點

等待箭的「滑落」。我們的細長竹箭朝正確的方向飛去，但是甚至沒有碰到沙堤，更不用說靶子了，只落在靶前的地上。

「你們的箭飛不遠，」師父觀察後說，「因為它們在心靈上的距離就不夠遠。你們要把箭靶當成是在無窮遠處。箭術大師都有如此的共同經驗：一個好射手用中等強度的弓，可以比沒有心靈力量的射手用最強的弓射得還遠。射箭不靠弓，而是靠當下的真心，靠射箭時的活力與意識。為了能完全發揮這種意識的力量，你們必須以不同方式進行儀式：像個舞蹈家在跳舞。如果你能夠如此，你的動作就會發自於中心，從正確呼吸的源頭發出。不是像在腦中背誦儀式般的演練，而會像當時的靈感直接創造出來的，於是舞蹈者與舞蹈就合為一體，別無二物。把儀式變成宗教性的舞蹈，你的心靈意識才會發展出所有的力量。」

我不知道我在這種儀式的「舞」上有多少成功，有沒有從中心發出動

作。我的箭已經射得夠遠，但是仍然無法擊中箭靶。因此我問師父，為什麼他從來沒有說明如何瞄準。我想在箭靶與箭尖之間一定有某種關係存在，一定有某種既定的瞄準方法可以使箭擊中目標。

「當然是有，」師父回答，「你自己很容易就可以找到準頭。但是如果你每次都幾乎擊中箭靶，你也不過是個愛賣弄技術的射手而已。對於計較得分的職業射手而言，箭靶只不過是一張被他射得粉碎的可憐紙張罷了。對於**大道**而言，這卻是純粹的邪惡。它不知道一個在多少距離之外的固定靶子。它只知道有一個目標，一個無法用技術來瞄準的目標，它把這個目標名為**佛**。」師父說這些話的神情彷彿根本不需要解釋似的。他叫我們在他射箭時仔細注意他的眼睛。就像他在進行儀式時一樣，他的眼睛幾乎是閉著的，我們一點也不覺得他有瞄準。

我們很聽話地練習射箭而不瞄準。起先我完全不在意箭落何處。即使

偶爾射中箭靶，我也不會興奮，因為我知道那只是僥倖而已。但到後來，這種盲目亂射還是使我受不了。我又陷入了擔憂之中。師父假裝沒有注意到我的不安，直到有一天我向他承認，我已經快要受不了。

「你的煩惱是不必要的，」師父安慰我，「要把射中目標的想法拋出腦外！就算你每枝箭都射不中，你仍然可以成為一個師父。射中箭靶只是外在的證明，表示你的無所求，無自我，放開自己……不管你如何稱呼這種狀態，已經達到了顛峰。熟練的程度也有等級之分，只有當你到達了最高的一級，才能百發百中。」

「這正是我百思不解之處，」我回答，「我能瞭解你說，內在的目標才是真正要擊中的。但是射手不用瞄準就可以射中外在的目標——那張圓紙——而這一擊只是內在事件的外在證明。這其中的關係是我所想不透的。」

師父想了一會後說：「如果你以為只要大概瞭解這些深奧的關係，就可以幫助你，那你就是在幻想。這些過程是超過理解範圍的。別忘了在大自然中也有許多關係是無法瞭解的，但是又如此真實，我們就習以為常，彷彿是天經地義的。我給你一個我自己也經常思索的例子：蜘蛛在網中跳舞，不知道會有蒼蠅飛入它的網中。蒼蠅在陽光中任意飛舞，不知如何飛入網中。但是透過蜘蛛與蒼蠅，**它**舞動了，於是內在與外在便在這場舞蹈中合而為一。同樣地，射手不用瞄準地射中靶子──我無法再多說了。」

雖然這個比喻沒有帶給我滿意的結論，它佔據了我的思緒。儘管如此，我的內心還是難以釋懷，我無法無牽掛地練習。過了幾個星期，一個較清楚的異議開始在我心中形成。於是我問師父：「是否有這個可能：你經過了多年的練習，可以如反射動作般舉起弓箭，就像一個夢遊者一樣確實，所以，雖然你拉弓時沒有刻意瞄準，你也一定會射中箭靶──因為你根本就不會射不中？」

師父早就習慣了我這些令人疲倦的問題，他搖搖頭，沉默片刻後說：

「我不否認你說的不無道理。我面對箭靶，就算我不刻意朝箭靶的方向注視，也必然會看到它。然而我知道這樣看是不夠的，不能決定什麼，也不能解釋什麼，因為我對那箭靶是視而不見的。」

「那麼你蒙住眼睛也應該能射中箭靶。」我脫口而出。

師父瞄了我一眼，讓我擔心自己對他失禮了，然後他說：「今晚來見我。」

當晚，我面對他坐在一個墊子上。他給了我一杯茶，但沒有說話。我們這樣坐了許久。四周寂靜無聲，只有茶壺在爐火上的沸聲。最後師父站起來，示意我跟隨他。練習廳裡燈火通明。師父叫我把一根細長如織針的小蠟燭插在箭靶前的沙地上，但是關掉箭靶上的燈光。箭靶四周暗得看不

86

見靶的輪廓，如果不是那支小蠟燭的細小火焰在那裡，我根本無法確定箭靶的位置。師父「舞」過了儀式，第一箭從耀眼的光亮中直射入黑暗。我從聲音知道箭已中靶。然後第二箭也射中了。當我打開箭靶處的燈光時，大吃一驚地發現第一箭射在靶的中心，而第二箭劈開了第一箭的箭尾，穿過了箭身，插在第一箭邊上。我不敢把兩枝箭分別拔出，只好連箭靶一起搬回來。師父仔細地審視一番，然後說，「你會想，第一箭不算什麼，因為經過了這麼多年，我已經熟悉了箭靶的位置，即使在黑暗中，我也知道目標何在。或許如此。但是第二箭射中了第一箭——這你要怎麼解釋？無論如何，我知道這一箭不能歸功於我。是**它**射出去的，也是**它**射中的。讓我們向箭靶鞠躬，就像對佛陀鞠躬一樣。」

師父這兩箭顯然也射中了我：我彷彿在一夕之間改頭換面，不再對自己所射的箭感到煩惱。師父為了進一步加強我的信念，在我們練習時他從來不會看箭靶，而只注視著射手，好像從射手身上便可以知道箭射得如何。

我問起他時，他坦然承認確實如此。我自己也能夠一再證實，他在這方面判斷的正確性，絲毫不下於他射箭的準確。就這樣，經過最深沉的專注，他將藝術的精神傳授給他的學生，我也不怕承認，雖然我懷疑了很久，我從我的經驗中證實了直接心傳的說法不是空言，而是實際存在的事實。當時師父有另一種幫助我們的方式，他也稱之為箭術精神的直接心傳：如果我一連好幾箭都沒射好，師父會用我的弓來射幾箭。這個作法的影響十分驚人，彷彿弓變得不一樣了，它更願意，也更諒解地讓我拉開。這個現象不僅發生在我身上，跟隨他學習最久與最有經驗的學生，來自於各階層的人，也都視之為理所當然的事實，對我的明知故問感到很奇怪。相同道理，劍道大師們都堅決相信，每一把劍都灌注了造劍師無限的心血與精神，他們在造劍時都穿著儀式的服裝。他們的經驗無比豐富，技巧無比純熟，對於每一把劍的特性都了然於心。

一天，我的箭剛脫手，師父便叫道：「這就是了！向目標鞠躬！」然

後，我瞥向箭靶——很不幸，我實在忍不住——看見那支箭只是射在箭靶邊緣上。

「那一箭射對了，」師父肯定地說，「開始時理當如此。不過今天到此為止，否則下一箭你會特別費心，破壞了一個好的開始。」

後來在許多的失敗中，偶爾會有連續幾箭正確地擊中箭靶。但是只要我的臉上露出絲毫的滿意神色，師父便會以少見的嚴厲相向。「你在想什麼？」他會叫道，「你已經知道射壞了不要難過；現在必須學習射好了不要高興。你必須使自己解脫於快樂與痛苦的衝擊，學習平等超然地對待它們，你的高興要像是為了別人射得好而高興，不是為了你自己。你必須要不斷地練習這個作法，你無法想像這有多麼重要。」

在接下來的數周與數月，我度過了我這輩子最艱苦的學習歷程。雖然

我無法輕易接受這種紀律，但我逐漸明白我實在受惠良多。它摧毀了我最後一絲對於自己的顧慮與情緒的起伏。一天，在我射了極好的一箭後，師父問我：「你現在明白了我說**它射了、它射中**的意思嗎？」

「恐怕我根本什麼都不明白，」我回答，「甚至連最簡單的事都陷入了混亂之中。是**我**拉了弓，或者是弓拉了我到最高張力狀態？是**我**射中了目標，或者目標射中了我？這個**它**用肉眼來看是心靈的，用心眼來看則是肉體的？或者兩者皆是？弓、箭、目標與自我，全都融合在一起，我再也無法把它們分開，也不需要把它們分開。因為當我一拿起弓來射時，一切就變得如此清楚直接，如此荒唐的單純……」

「現在，」師父插嘴道，「弓弦終於把你切穿了。」

7.
結束與開始

事情已經不再像以前那樣了。
你們會用另一種眼光觀看事物,用另一種標準衡量事物。
以前這也發生在我身上,
這會發生在所有被這種藝術精神觸及的人身上。

五年多過去了，師父建議我們去通過一次考試。「這不僅是技術的表現，」他解釋，「射手的精神氣度佔有更高的價值，連最細微的動作都要算數。我期待你們不要因為旁觀者在場而分心，要十分平靜地完成儀式，旁若無人似的。」

之後幾個星期，我們也沒有把考試放在心上；一句話都沒有提及，一堂課常常射了幾箭就下課了。相反地，師父要我們在家裡進行儀式，練習步伐與姿勢，尤其要注意正確的呼吸與深沉的專注。

我們按照指示，在家裡不用弓箭地練習儀式，習慣之後，我們馬上發覺自己很快便進入不尋常的專注狀態。我們越是放鬆身體，這種專注的感覺也越強烈。當我們上課後，再次用弓箭練習儀式時，這些家庭練習的效果宏大，我們能夠毫不費力地滑入**當下真心**的狀態中。我們對自己極有把握，因此能夠以平常心期待著考試之日，以及旁觀者的來臨。

我們成功地通過考試，師父不需要用困窘的微笑來博取觀眾的寬宏。我們當場就領了證書，上面註明了我們的等級。師父穿著莊嚴的大袍，精彩地射了兩箭，做為典禮的結束。幾天之後，我的妻子也在一場公開考試中獲得了花道師父的頭銜。

從那時開始，課程換了新面貌。每次師父只要求我們射幾箭就滿意了，然後他會開始配合我們的程度講解大道與箭術的關係。雖然他所講的都是神祕的象徵與晦澀的比喻，但是只要些許提示，便足以讓我們瞭解其中的含意。他花最多時間的是**無藝之藝**，這是箭術追求完美的目標。「能夠用兔角和龜毛來射箭，而不用弓（角）箭（毛）便能擊中靶心的人，才擔當得起大師的尊稱──無藝之藝的大師。誠然，他本身就是無藝之藝，大師與非大師集於一身。在此時，箭術成為不動之動，不舞之舞，進入禪的境界。」

我問師父，當我們回到歐洲後，沒有了他，我們要怎麼辦？他說：「你的問題已經在這次考試中得到解答。在你們目前的階段，老師與學生已不再是兩個人，而是一個人。你隨時都可以離開我。就算是大海相隔，只要當你們練習你們所學時，我就會與你們同在。我無須提醒你們保持規律的練習，不要因為任何理由中斷，每天都要進行儀式，即使沒有弓箭，至少也要做正確的呼吸練習。我無須提醒你們，因為我知道你們永遠不會放棄這心靈上的箭術。不用寫信告訴我，只要偶爾寄一張照片給我，讓我能看到你們拉弓的情形。如此我就會知道一切我需要知道的。

「還有一件事我必須警告你們。這些年來，你們已經變成了另一個人。這就是射箭藝術的真義：射手與自己的劇烈鬥爭，影響深遠。也許你們還沒有注意到，但是當你們回到自己國家、重逢親朋好友時，便會強烈地感覺到這種改變：事情已經不再像以前那樣了。你們會用另一種眼光觀看事物，用另一種標準衡量事物。以前這也發生在我身上，這會發生在所有被

這種藝術精神觸及的人身上。」

在道別，而又不是別離的時刻，師父把他最好的弓送給我。「當你用這張弓射箭時，你會感覺到老師的精神與你同在。不要讓它落入好奇人士的手中！當你不需要它時，不要擱著當紀念品！燒掉它，除了一堆灰燼，什麼都不要留下。」

8.

從箭藝到劍道

要達到劍道藝術的完美境界，必須心中沒有你我之分，
沒有對手與他的劍，也沒有自己的劍與如何揮舞的念頭——
甚至沒有想到生與死。

講到這裡，我怕許多讀者會心生懷疑，既然箭術在戰鬥中已失去了重要性，僅以一種十分複雜的心靈形式倖存，所以箭術的昇華並不十分健全。我實在不能怪他們會有這種想法。

因此我必須再次強調：日本的藝術，包括箭術，並不是在近代才受到禪宗的影響，而是有好幾世紀的淵源了。事實上，一個古代的箭術師父如果有機會，他對於箭術本質的言論與今日師父將不會有任何差異。對於箭術師父而言，大道是一個活生生的現實。數世紀以來，射箭藝術的精神始終未變——就像禪宗一樣。

憑我自己的經驗，我知道讀者一定有許多疑惑徘徊不去，為了要消除這些疑惑，我建議看看另一項藝術做為比較；這項藝術的戰鬥意義甚至到今日都無法否認，它就是——劍道。我做這個比較，不僅是因為阿波研造師父也是一個優秀的心靈劍道家，他常常向我指出箭術大師與劍道大師在

經驗上驚人的類似之處；更重要的原因是，有一部從封建時代流傳下來的重要文獻。當時武士道盛行，劍道家必須冒生命的危險來證明他們的武術。

這是偉大的禪師澤庵的一篇文章，題目是〈不動的真知〉。這篇文章詳盡地闡述禪與劍道的關係，以及比劍的方法。我不知道這是不是唯一如此仔細卓越解釋劍道**大道**的文章，也不知道在箭藝方面是否有類似的著作。不論如何，澤庵的文章能夠保存至今是非常幸運的。這要歸功於鈴木大拙，他把這封澤庵禪師寫給一位劍道大師的信，幾乎未加節略地翻譯出來，使廣大的讀者能夠接觸到它。【註三】我以自己的方式把這項資料安排整理，盡可能清楚拙要地解釋劍道在過去的意義，以及今日的大師們對劍道意義所擁有的共同看法。

在劍道師父自己與學生的經驗裡，一個公認的事實是，任何初學劍道

99

的人，不論他在開始時有多麼強壯好鬥、勇敢無畏，一旦開始學習之後，很快就會變得自覺，因而失去自信。他開始瞭解在戰鬥中很有可能因技術而喪失生命，雖然他很快就能訓練自己的注意力到極限，能嚴密地監視對手，正確地撥開刺來的劍，並有效地反擊，但是他事實上要比未學前更糟；在以前，憑著一時的靈感與戰鬥的喜悅，他半開玩笑、半當真地隨意亂揮劍。現在他卻不得不承認，自己的生命是被掌握在更強、更靈活、更有訓練的敵人手中。他別無選擇，只有不斷地練習，他的老師在這時候也沒有其他的建議。所以初學者孤注一擲，只求勝過別人，甚至勝過自己。他學得了卓越的技術，恢復了部分失去的自信，覺得自己越來越接近目標。然而，老師卻不這麼想——根據澤庵禪師，老師才是正確的，因為初學者的所有技術，都只會使他的「心被劍所奪」。

然而初期的教導也別無他法，這種方式最適合初學者。但是它無法到達目標，老師非常清楚這一點。學生單靠熱忱與天賦是無法成為劍道家的。

雖然他已經學會不被激戰沖昏頭，能保持冷靜養精蓄銳，長時間戰鬥，在他自己的圈子裡幾乎找不到敵手──但是為什麼，以最高的標準來判斷，他仍然敗在最後一刻，毫無進步呢？

根據澤庵禪師，其中的原因是，學生無法不注意對手與自己的劍法；他一直在想著如何制服對手，等待對手露出破綻的時候。換言之，他把所有時間都放在自己的技術與知識上。如此一來，澤庵說，他就失去了**當下的真心**，決定性的一擊永遠來得太遲。他無法「用對手的劍擊敗對手」。

他越是想靠自己的反應、技巧的意識運用、戰鬥經驗與戰略來尋求劍法的卓越，他就越妨礙到自由的心靈運作。這要怎麼辦呢？技巧要如何才能**心靈化**？技術的控制要如何才能變成劍法的掌握？根據**大道**，唯有使學生變成無所求與無我。學生不僅要學習忘掉對手，更要忘掉自己。他必須超然於目前的階段，將之永遠拋諸腦後，甚至冒著不可挽救的失敗危險。這話聽起來，不就是像「射手不瞄準，不能想要擊中目標」的主張一樣荒謬嗎？

然而，值得記住的是，澤庵所描述的劍道精義，已在數千次決勝戰鬥中得到了證明。

老師的職責不是指明途徑，而是使學生能感覺到途徑能通往目標，並配合自己的個人特性。因此，老師首先訓練學生能夠本能地避開攻擊，甚至在完全毫無準備的情況下。鈴木大拙以一個很精彩的故事，來描述一位老師對於這項困難的任務所採取的高度創意作法：

日本劍道老師有時候會使用禪宗的訓練方法。有一次，一個年輕人來找一位師父學習劍道的藝術，這位師父已經退休住在山頂小屋中。他同意收這位學生。他要學生幫他收集木柴，挑水劈柴，生火煮飯，打掃照料庭院，以及處理一般的家事，但是沒有正式的劍道訓練。過了一段日子，年輕人漸漸感到不滿，因為他不是為這老人做佣人而來，他是要學習劍道，所以有一天他要求師父教導他。師父同意了。結果從此這個年輕人無論做

什麼都沒有安全感。當他早上開始煮飯時，師父會突然從背後用木棍打他。當他在掃地時，也會遭受到不知何處、突如其來的打擊。他沒有片刻安寧，必須時時戒備。幾年之後，他才能夠成功地躲開那不知來處的一擊。可是師父對他還不很滿意。有一天，師父自己在火堆上煮蔬菜。學生突然想到要利用這個機會。他拿起木棍，往師父的頭敲下去。師父正彎腰攪拌鍋裡的菜，但是學生的木棍馬上就被師父用鍋蓋架住了。這打開了學生的心靈之眼，使他窺見了奧祕的劍道精髓，他也第一次真正體會到師父無比的慈悲。【註四】

學生必須發展出一種新的感官，或更正確地說，使他的感官產生新的警覺，這樣他才能避開危險的攻擊，彷彿他能感覺到它的來臨。一旦他熟悉了這種閃躲的藝術，他便不需要專注於對手的動作，甚至好幾個對手也無妨。他可以看到、感覺到將要發生的事，同時他已經避開了，在察覺與閃躲之間是「間不容髮」的。這才是重要的：不須知覺注意，迅如閃電的

103

反應。這樣一來，學生終於使自己超越一切意識性的目標。這是個偉大的收穫。

真正困難而且重要的工作，是使學生不要想伺機攻擊他的對手。事實上，他應該完全不要想他是在對付一個非你死即我活的對手。

開始時，學生會以為——他也只能這麼以為——這些教誨的意義是指不去觀察或思索對手的行動。他非常認真做到這種「非觀察」，控制自己的每一步。但是他沒有發覺，如此地專注於自己，他必然會把自己看成一個不惜一切代價避免注意對手的劍客。不管他怎麼做，他的心中仍然暗藏著一個自我，只是在表面上超然於自我，他越是想忘掉自我，他就越是緊緊地與自我綁在一起。

需要許多非常微妙的心理引導才能使學生相信，這種注意力的轉移在

基本上是毫無益處的。他必須學習斷然地放開自己，如同他放開對手一樣；說得極端一點，他必須成為不顧自己，毫無所求。這需要極大的耐心，極艱苦的訓練，就像箭術。一旦這項訓練達到目標，最後一絲的自我牽掛就會消失在純粹的無所求中。

在這種無所求的超然之後，會自動產生一種和前述的本能閃躲極類似的行為模式。就像那種階段，覺察與閃避攻擊之間是間不容髮的；現在，在閃躲與反擊之間也沒有時間上的差距。閃躲的同時，戰鬥者伸手拔劍，一閃之間，致命的反擊已經發出，準確而不可抗拒。彷彿劍自己揮舞起來，就像在箭術中**它**瞄準而擊中，所以在此處，**它**取代了自我，發揮了自我經過刻意的努力所獲得的熟練與敏捷。同樣地，這裡的**它**只是一個名字，代表了某種無法瞭解、無法掌握的事物，只有親身經驗過的人才能覺察。

根據澤庵禪師，要達到劍道藝術的完美境界，必須心中沒有你我之分，

沒有對手與他的劍，也沒有自己的劍與如何揮舞的念頭——甚至沒有想到生與死。「一切皆空無：你自己，那閃爍的劍，那揮舞的手臂。甚至連空無的念頭也不復存在。」從這絕對的虛空中，澤庵說：「展現了最奇妙的作為。」

箭術與劍道的道理也可以應用在其他藝術上。水墨畫的熟練要先使手的技術達到完美的控制，能夠把心中剛成形的意象立即畫下，中間沒有毫髮之差。繪畫成為自發的書法。在這裡，畫家的教誨可能是：花十年時間去觀察竹子，把自己變成竹子，然後忘卻一切，動手去畫。

像初學者一樣，劍道大師是無自我意識的。在剛開始學習時所喪失的那種不在乎的態度，最後又回來了，而且成為他永遠不滅的特質。但是，與初學者不同的是，他謹慎收斂，平靜而不傲慢，絲毫無意炫耀。從學生到師父，中間要經過長年不斷的練習。在禪的影響下，他的熟練成為心靈

化，而他自己，歷經心靈的掙扎奮鬥，已經脫胎換骨了。現在劍變成了他的**靈魂**，不再只是輕若鴻毛地放在劍鞘中。他只有在無法避免的情況下才拔劍。因此他會時常避開自不量力的對手，或賣弄肌肉的浮誇人物，他會以不在乎的微笑任人嘲諷他怯懦；而在另一方面，基於尊敬一個勢均力敵的對手，他會堅持決鬥，這種決鬥沒有任何意義，只是給予輸者一個光榮的死亡。這就是劍客的情操，獨一無二的**武士道**精神。因為，高於一切，高於名譽、勝利、甚至高於生命，是那引導他，並且審判他的**真理之劍**。

像初學者一樣，劍道大師是無所畏懼的；但是，不像初學者，他一天比一天更遠離恐懼。多年不斷地靜心沉思使他知道，生與死在基本上是一樣的，是一體的兩面。他不再畏生懼死。他在世上快樂地活著，這完全是禪的特色，但是他隨時準備離開世間，絲毫不為死亡的念頭所困擾。就像一片花瓣在朝陽中選擇脆弱的櫻花做為他們的象徵不是沒有原因的。武士寧靜飄落地面，那無畏者也如此超然於生命之外，寂靜無聲而內心不動。

從死亡的恐懼中超脫出來，並不是表示平時假裝自己面臨死亡時不會顫抖，或沒有什麼可怕的。對於生死處之泰然的人，是不會有任何恐懼的，他甚至無法再體驗恐懼的滋味。沒有受過嚴格而漫長的禪修訓練的人，無法暸解禪修征服自我的力量有多大。完美的大師無論何時、無論何處都會流露出他的無懼，不是經由言語，而是表現在他整個人的舉止行為上……旁人只要觀看他，就會深深受到影響。這種無可動搖的無懼便是最高的成熟，因此只有少數人能達到。為了說明這一點，我將引用十七世紀中葉的著作《葉隱聞書》的一段故事……【註五】

柳生但馬守宗矩是一位偉大的劍道家，也是當時幕府將軍德川家光的劍道師父。有一天，將軍的一位貼身侍衛來找柳生，希望學習劍道。師父說：「據我的觀察，你自己似乎也是一個劍道大師；在我們成為師生之前，請先說明你的師門。」

那侍衛說：「我很慚愧，我從未學過劍。」

「你想要騙我嗎？我是將軍大人的老師，我的眼光是不會錯的。」

「我很抱歉冒犯了您的榮譽，但是我真的一無所知。」

訪客的堅決否認使大師陷入了沉思，最後他說：「如果你這樣說，那一定是事實了；但是我仍然確信你是某方面的大師，雖然我不知道是什麼。」

「如果您一定要我說，我就告訴您。只有一件事我可以說是完全有把握的。當我還是個小孩時，就想到如果要做武士，無論如何都不能怕死。對於死亡的問題，我已經奮鬥了好幾年。現在死亡的問題已不再能夠困擾我。您所指的是否就是這個呢？」

「這就對了！」柳生叫道，「這就是我所說的。我很高興我並沒有看走眼。因為劍道的最高奧祕就是從死的念頭中解脫。我已經如此訓練了千百個學生，但至今還沒有一個真正得到這項劍道的最高證明。你不需要技術上的訓練，你已經是大師了。」

自古以來，學習劍道的道場都被稱為「啟發場」。

每一位被禪所影響的藝術大師，都像是從包容一切的真理之雲中射出的一道閃電。這種真理存在於他自由自在的精神中，而在它面前，他又體驗了真理——他自己那原始而無名無狀的本質。他自己一再接觸這項本質，他的本質具有無限可能性——於是真理對他，以及透過他對其他人，展現了千萬種不同面貌。

儘管他耐心與謙遜地接受了前所未有的訓練，但是要想達到一切行動

110

都沉浸於禪的境界，使得生命中每一刻都完美無缺，他還有很長一段路要走。最高的自由對他而言，仍然不是那麼必要。

如果他無法抗拒地感到必須達到這個目標，他就必須再度出發，踏上那通往無藝之藝的道路。他必須敢於躍入本然，生活在真理中，一切以真理為準，與真理成為一體。他必須再度成為學生，成為一個初學者；克服那最後、也最陡峭的一段路，經歷新的轉變。如果他能從這場危險的考驗中倖存下來，他便完成了他的命運：他將親身見證那不滅的道理，那一切真相之上的真相，那無形根本之根本，那同時是一切的虛空；他將被它所吸收，然後從中得到了重生。

【註三】《禪宗對日本文化的影響》，鈴木大拙著，一九三八年。

【註四】《禪宗對日本文化的影響》，鈴木大拙著，一九三八年。

【註五】《葉隱聞書》作者為和尚常朝。記載肥前鍋島藩侯的事蹟。

譯後記

魯宓

市面上關於禪的著作不算少數，但是談到禪總是會提到「不立文字」。這可能是有心學禪的人會遇到的第一個疑問。如果不立文字，我們看這些書能得到什麼？禪到底是什麼？

在最早的時候，禪這個字是一句印度話的音譯，意思只是靜心去慮。在禪宗的種種公案與傳奇故事中，禪似乎是對於生命中的困境，有一種超越對錯二元的態度。禪師們似乎在面臨無可解的矛盾時，卻能夠從中迸出一種全新的東西，稱之為作法或觀點或解答都有點勉強，於是被稱之為悟。禪宗故事最讓人心動的，往往就是「頓悟」。

但是後來禪傳到了中國，已經不僅是打坐靜心了。

113

因為有了頓悟，禪宗彷彿成為了一條求道的捷徑。彷彿只要悟了一則公案，就立刻到達修行的最高境界，從此自在解脫。難怪追求速成的現代人對於禪都心生嚮往。

問題是，從禪宗公案或傳奇故事中通常只看到悟的那一剎那，而看不到在所謂開悟之前，或開悟之後的種種過程，因此給人一種修真捷徑的印象。也許這就是禪宗不立文字的用意：文字描述不了開悟，也難以傳達禪修的種種過程，反而容易被簡化或扭曲，造成誤解。

正因為如此，這本《箭藝與禪心》才尤其難能可貴。德國哲學教授奧根·海瑞格，為了追求在哲學中無法得到的生命意義，遠渡重洋來到東方的日本學禪，處處碰壁之後，透過了箭藝（在日本稱為「弓道」），他體驗了禪的真義。這雖然是他個人的追尋，卻具有重要的文化意義：一個具有西方理性思想精髓的學者，以客觀的態度，親自深入探究東方的直觀智

114

慧，並能以平實的文字加以報導分析，沒有誇大渲染。這種來自於異國文化觀點的第一手心得報告，沒有經過時間或口耳相傳的扭曲，也不用背負任何傳統的包袱，往往比種種故事傳說或甚至經文公案更真實，更具參考價值。

海瑞格教授說他身為歐洲人，有困難直接學禪，所以不得不藉助一項外在的運動。其實他這樣做很符合禪的精神，一舉跳過了宗教傳統的種種包裝，以行動來直接切入禪：禪是活生生的體驗，不存在於任何言語文字之中。

體驗什麼呢？在此冒著誤導讀者的危險（請自行斟酌），簡單說，就是當下的真心。我們這些凡夫俗子之所以無法解脫煩惱，拋開業障或輪迴等等說法不談，純粹以意識的觀點來看，就是我們的意識幾乎永遠被困在自我的投射之中，如果不是對於未來的憧憬或擔憂，就是對於過去的緬懷或悔恨，而無法真正忘我地活在當下。「當下真心」的狀態，如果勉強地

加以描述，可以說是不帶絲毫貪求，也不帶任何憎惡的平衡心境，對一切事物都平等無分別地全然接納。如果要引伸到日常生活中，說起來很簡單，譬如「餓了就吃，睏了就睡」，可是對於我們這些頑冥不靈的凡夫俗子而言，實在很難參透其中的真義。但是在《箭藝與禪心》中，透過了箭術的學習，讓我們對於當下的真心有更實際、更清楚的概念。我們看到一個初學者因為缺乏了當下的真心，於是學習射箭的每一個階段都是一個困境，彷彿是一則則似乎無解的公案。海瑞格教授很清楚地描述了這段過程：

首先是拉弓的困境：拉弓時如果用力會發抖，但是那些弓又非常強硬，不用力怎麼拉得開？然後是放箭的困境：放箭不能出於自己的意識，有意識的放箭都會造成箭的顫動，但是無意識又怎麼放箭？最後是擊中箭靶的困境：老師一再告誡射箭時不要有射中目標的欲望，不要瞄準，那麼要如何射中箭靶？每一個困境在知上似乎都沒有合理的解答，學生沒有其他的辦法，只有信任老師的引導，全心全意的繼續努力，逐漸放下更多的

自我投射，變得無所求與無我，於是就在自己都意想不到的情況下，突然就水到渠成，體驗到了箭藝中的禪心，以最自然而無痕跡的方式完成了困難的動作。事後看來，每一個困境的解決其實都是一次「當下真心」的顯現，都是一個悟。

不管是透過箭術，或禪定，或參話頭公案，如果悟是當下真心的乍現，在開悟之前，禪師必須先完成漫長艱辛的準備工夫，才能夠逐漸消解自我的投射，在意識中清理出空間讓當下真心能夠出現。有了開悟體驗的禪師，也只不過是對生命的實相電光火石的一瞥而已。在開悟之後也還有更多的進境，更多的挑戰必須克服。他仍然需要持續的努力，使當下真心的出現越來越平常，或許終於有一天，他的意識能夠徹底擺脫所有瞻前顧後的妄想與根深蒂固的習性，永遠留住當下的真心，從此不再有悟與不悟的分別；姑且不論這是否就是最終的證道，單就人生的痛苦與煩惱而言，這種狀態應該算是自在解脫而無可置疑了。

箭藝‧禪心‧達道

【跋】

中央研究院歐美研究所特聘研究員

單德興

習藝‧修禪‧慕道

自大學時代起我就對禪宗很感興趣，只要在書店看到相關書籍都會翻閱。有一天在書店看到《射藝中的禪》，作者海瑞格（Eugen Herrigel, 1884-1955）為德國人，由顧法嚴轉譯自英譯本（*Zen in the Art of Archery*），也就是心靈工坊取得授權後由魯宓重譯的《箭藝與禪心》。當時市面上的禪書大多與禪宗的義理、公案、歷史或文藝有關，這是唯一一本涉及武藝的禪書，而且作者是德國人，在眾多禪書中顯得頗為特殊，於

是購回閱讀。

事隔將近半個世紀，依稀記得作者自述在日本射箭大師門下數載習藝的艱辛歷程，努力嘗試但總不得要領，反反覆覆似無進展，在失望之下略使心機、運用技巧，表面上達到目標，卻遭經驗老到的大師識破，險些逐出門牆，於是痛改前非，徹底放下得失心，只管射箭，終能在無意中得之，獲得老師認可，並且繼續精進。數十年來我看過的禪書不在少數，這是至今依然印象深刻屈指可數的幾本書之一，其生動特殊可想而知。

初讀此書時涉世不深，各方面經驗有限，只限於字面上的理解，談不上什麼深切的體會或領悟。之後，我繼續涉獵禪書，自三十歲開始學習太極拳，三十三歲在聖嚴法師座下皈依三寶、正式學佛，三十七歲在師父指導下參禪，陸續有機緣中譯他的幾本禪書，轉眼已到坐六望七之年。如今重讀此書，有些不同於以往的領會。

本書是一九二〇年代一個西方人到東方拜師學藝、登堂入室的心路歷程。作者以樸實的語言，精確記錄了一九二四至一九二九年跟隨日本弓道大師阿波研造（Kenzo Awa, 1880-1939）學習箭術，六年間從拉弓、放箭，到以心傳心，通過考試，取得證書，繼續精進等循序漸進的過程，終章並連結到劍道。

作者為德國哲學家，學生時代「就特別嚮往神祕主義之類的玄學」，因此身為大學講師時，欣然應邀前往日本東北大學講授哲學，以便有機會認識日本以及佛教，「由內學習玄學」，包括「一種被嚴密保護的生活傳統：禪」。由於禪「不重理論」，「可算是東方最玄奧的生活方式」，為了方便入手，有人建議他先學「一項與禪有關的日本藝術」，於是選擇箭術作為習禪的「預備學校」。經由已在阿波研造門下學藝二十年的法學教授小町谷操三（Sozo Komachiya）引介，海瑞格得以成為門生，苦學數載，屢挫屢試，終於有成。因此，一般讀者可將此書視為一位西方人士前

來東方習藝慕道之旅。至於書中呈現的西方對於東方的想像，這些帶有東方主義色彩之處，反倒為餘事。

另一方面，由於作者的民族性、學者性格與哲學訓練，加上實事求是的精神，本書有如特定時空環境下的「田野筆記」，既是作者的紀錄，供個人反覆檢視、思維，也透過寫作與人共享，讓對於武藝與禪修感興趣卻無緣親炙明師的人，得以透過作者習藝過程的忠實紀錄，一窺箭藝與禪心之妙。

海瑞格於一九五五年辭世，遺留下許多習禪筆記，一九五八年由遺孀古思悌・海瑞格（Gusty Herrigel）與陶善德（Hermann Tausend）整理出版，德文名為 *Der Zen-Weg*，意為《禪道》，英文版《禪之方法》（*The Method of Zen*）由哈爾（R. F. C. Hull）翻譯，並與美國名作家、禪修者瓦慈（Alan W. Watts）編輯，於一九六〇年出版，展現了海瑞格對於

無藝之藝，無筏之筏

禪宗的特色是不立文字、言語道斷，最忌拘泥文字，死於句下。弔詭的是，歷代祖師大德為了度化有緣，從禪出教，勉強以文字表達難以言傳的體驗，讓後人得以藉教悟宗，從這些遺留下來的字跡追溯前人的悟境，因此不僅不離文字，反而留下比其他宗派更多的紀錄。

海瑞格以箭術作為習禪的具體入手處，意在以藝入道。既然名為「藝」、「術」，許多地方就只能意會，無法言傳，頗有拈花微笑、以心傳心的況味。禪宗頓悟之說固然吸引許多人，但也因不講次第，無跡可循，令人不得其門而入。

123

因為無法言傳，所以禪宗「說似一物即不中」；因為必須親身體會，所以禪師有不能道破的慈悲心與智慧心。由於言語功能有限，要能親身領會才是自家本領，否則即使師父說得舌敝唇焦，弟子只是增長知識，與真實功夫無干，反而可能成為所知障。這些從書中師徒的互動便可看出。

本書篇幅簡短，文字精要，生動描述習藝的過程與師生的互動，這一方面因為外在的過程與互動最易於掌握與真確記錄，另一方面則因為禪在作者心目中「無法解釋而又無可抗拒地吸引人」，強作解人反易弄巧成拙。為了有利於與讀者、尤其是歐美世界的讀者溝通，作者除了自己的記載與說明，借助最多的就是當時已在西方揚名立萬的鈴木大拙（Daisetz T. Suzuki）。

鈴木以英文撰寫佛教與禪宗書籍，為當時西方世界最具代表性的東方禪師與學者。海瑞格不僅在書中引述鈴木，並請他寫序。鈴木在〈序〉中

肯定，透過此書「西方的讀者將能夠找到一個較熟悉的方式，來面對一個陌生而時常無法接近的東方經驗」，也扼要指出書中的精要，如無念、無藝之藝（artless art）、平常心、忘我、純真、不計較、不思量、射手與目標無二⋯⋯

為了方便當今華文世界的讀者了解書中的無藝之藝、無法之法、無言之教或微言大義，本文借用聖嚴法師的禪法，其中除了中國傳承的禪宗以及法師本身的禪修體悟，並融入了留學日本期間跟隨伴鐵牛禪師的參禪經驗。雖然禪宗主張無所求，放下自我，打破對立，過程重於結果，而且「這些過程是超過理解範圍的」，然而過來人的體驗與開示依然可作為渡河之筏。

海瑞格的初發心是好奇，為了探究具有東方神祕主義色彩的禪，因而應邀赴日本教學，並藉由箭術來了解禪宗以及佛教（本書對於佛教著墨不

多，主要見其遺作《學箭悟禪錄》），也就是以弓箭為助力，達到「內在的自我完成」。作者的學藝過程曲折起伏，若以聖嚴法師所開示的三種心態、三個過程與四個階段來解析，當更方便讀者掌握。

三種心態就是大信心、大願心與大憤心。

大信心──相信自己具備能力，只要立定志向，努力不懈，就能達到目標；相信老師是經驗豐富的明眼人，能因材施教，適時指導，相機啟發；相信教法，只要切實信受奉行，自然有所長進。海瑞格在強烈的初發心以及經由益友引介良師的因緣下，對於自己、老師與教法具有相當程度的信心，也努力向學，然而在六年的歲月中，不僅進展緩慢，而且屢遭老師否定，難免心生挫折，幾度出現退轉的跡象，所幸每每出現轉機，讓他重拾信心，鼓起勇氣，屢挫屢試，終抵於成。

大願心——界定目標並且立志實現，如此才能針對目標，確定方向，放下自我，勇往直前，達成目標，進而利益他人。就像海瑞格立定習箭學禪的目標，奮力邁進，在老師嚴格要求下，層層深入，節節脫落，逐漸進入無我、無所求的境界，終能達成目標，進而著書立說，分享體悟，廣為流傳，尤其在向西方傳播禪宗發揮了很大的作用。

大憤心——奮發向上，勇猛精進，不達目標，誓不甘休。作者在整個過程中，盡可能放下西方人的見解與執著，從最基本的工夫開始，在日本老師的嚴格教育下，向目標前進。其間為了克服挫敗，自作聰明，擅用機心，經老師揭穿後深自慚愧，真誠懺悔，修正舊愆，絕不二過，重新出發，唯師命是從，終能在無數次嘗試後，於無求、無我、無念的狀態下，達成弓道的目標。

三個過程就是調身、調息、調心，由外而內，由粗而細。

調身——調整身體的姿勢，如第一堂課時老師教導他：「箭術不是用來鍛鍊肌肉的。拉弓時不要用上全身的力氣，而要學習只讓手掌用力，肩膀與手臂的肌肉是放鬆的，彷彿它們只是旁觀者似的。只有當你們做到了這一點，才算是完成了初步的條件，使拉弓與放箭心靈化。」這點有如打坐的七支坐法，或太極拳的立身中正安舒，先把身體調整到正確姿勢，再內外放鬆，完成這個初步條件後，才進行後續的工夫。

調息——呼吸既為自主神經自動調節，又可由意識來調控，是出入於身心內、外的要處，因此在佛教中，呼吸法是身念處的重要法門。由於作者多次嘗試仍無法正確拉弓，老師指出這是因為未能掌握呼吸要領，於是教導正確的呼吸法。此處有如「應機逗教」、「不憤不啟，不悱不發」（其中「吸氣之後要輕輕地把氣向下壓，讓腹肌緊繃，忍住氣一會兒」，與中國武術的「氣沉丹田」似有相通之處）。老師並說，呼吸若能「自然形成一種韻律」，不僅成為「一切精神力量的泉源」，也能灌注於四肢，使人

128

輕鬆，「覺得射箭一天比一天容易」。

調心——把外在的姿勢以及介於內、外之間的呼吸調好之後，拉弓與放箭時能維持身體放鬆，呼吸自在，接著就是內在的調心，也是最無形無狀、難以捉摸、微妙困難之處，卻也是通禪的關鍵。在此階段，學生要持續精進，又要維持無執、無我之心，唯有在這種狀態下經過不計其數的嘗試，才能妙手偶得，於無意之中射出突破的一箭。

四個階段則是將調心的過程分為散亂心、集中心、統一心、無心。

散亂心——剛開始時，觀念和方法還不熟悉，修行不得力，以致妄念紛飛，此起彼落，有時高亢掉舉，有時低落昏沉，思前想後，不能專注於當下。

集中心——了解觀念與運用方法一段時間之後，工夫逐漸上手，雜念妄想逐漸減少，即便出現也更能覺知，不迎不拒，知非即離，心思集中。

統一心——此時心愈來愈細，身、心逐漸合而為一，由個人的身心統一，到人與境之內外統一，再到前念與後念統一，「融入時空無限的禪定境界」，為「世間禪定」，然而尚有我執，並未開悟，也未見性。

無心——繼續運用方法，如話頭、默照，持續精進，因緣成熟時，或虛空粉碎，大地落沉，或無物無相，明淨靈活，我執不復存在，達到無念無我的開悟境界。然而即使開悟，依然要保任，悟後起修。【註二】

整體來說，《箭藝與禪心》描述的主要是外顯的階段，如拉弓、等待、放箭，然而內心的成長與轉化過於幽微，難以言說，外人更不易了解，以上以三種心態、三個過程與四個階段來說明，雖未必全然吻合，但應有助

130

於當今華文世界的讀者。

師徒關係

東方學藝與修禪，一向注重師承。然而西方弟子遇到東方老師時情形如何？海瑞格於一九二五年開始習箭，時年四十一，為大學的哲學講師，阿波研造時年四十五，只比他年長四歲，但聞道有先後，術業有專攻，不僅系出名門，並於兩年後創立大射道教流派，以「一射絕命」為宗旨，藉由箭術來求道。東西師徒二人由小町谷操三介紹認識，此人為早作者二十年入門的師兄，也是居間的翻譯者。由此可見，海瑞格能習得射藝，除了自身的條件，良師與益友也是重要的助道因緣。

阿波研造的教法可分為言教與身教，然而他的言教卻不同於一般，因為技巧必須親身操作，一再演練，才會熟能生巧，空談無益。另一個更關

鍵的是，他傳授的箭藝與禪結合，而禪宗卻是不講次第，「說似一物即不中」，即使「老婆心切」，也只能旁敲側擊，或以比喻來形容（如放箭好似「雪從竹葉滑落」，又如以舞與舞者來說明專注、無念、自他不二），希望聽者自有領悟。

更常出現的就是以「否定」來削減錯誤，損之又損，則近道矣。因此，書中經常出現老師否定學生（如「千篇一律的回答：『不要問，繼續練習！』」），即使表面上有正面的教導，如多次提醒「重過程，不重結果」，然而不論正說反說，對於來自西方、習慣邏輯思維的學生，都會覺得難以掌握，無所適從。書中一個細節值得一提，海瑞格從益友得知，老師為了更了解學生，有利傳授，曾私下閱讀日文哲學入門書，後來發覺與他的教法格格不入而放下。由此可見在嚴苛的要求背後，老師對於弟子的關切與用心。

再就身教而言，比較明顯的有三類。一類是技術上的示範，包括拉弓時如何維持臂部與肩部的放鬆，近似手把手的教導。另一類是回應學生的質疑，尤其夜間在射箭場連發兩箭射中靶心的神技，建立起學生的信心，從此死心塌地服從老師。第三類則是當學生以「完全無我與無所求的狀態」正確放箭時，老師立即肅然，深深一鞠躬，向瓜熟蒂落般的放箭致敬，但立即要學生放下此事，繼續練習。

這一切也是因為師生之間殊勝的緣分。老師從開始時的不願傳授（因先前與西洋弟子的不良經驗），到過程中的嚴格要求（一度因為學生投機，幾乎將他逐出師門），然而不時出現適時的放鬆與鼓舞，如兩次喝茶時的開導、示範，顯示出教法鬆緊有道，收放自如。在學生以無我、無所求的心態放箭時，老師鄭重其事地向此狀態鞠躬致意。習箭五年多之後，老師建議學生去參加考試，並在家練習儀式，強化放鬆與專注，以致「能夠毫不費力地滑入當下真心的狀態中」，順利通過考試。之後，不再著重於射

133

箭，而是配合學生的程度，開示「大道與箭術的關係」，雖然多半是「神祕的象徵與晦澀的比喻」，但些許提示都能讓學生有所會心。其中，特別強調「無藝之藝」，因為「這是箭術追求完美的目標」，而此中的大師，「本身就是無藝之藝，大師與非大師集於一身。在此時，箭術成為不動之動，不舞之舞，進入禪的境界」，有如語默動靜、行住坐臥莫不是禪。而這些都來自「練習又練習，重複再重複……示範，舉例；直覺，模仿」。

學生詢問：回國後沒有老師在旁時如何是好，老師的回答明白顯示了師徒一體、「吾道西矣」之感。學生返國後也能繼續精進，著書立說，弘揚師門的射藝與禪法，並在〈前言〉中明示，書中的教誨與比喻，無不出自老師，以示以師心為己心，以師言為己言。師徒之契合，顯見於臨別時老師以最好的弓相贈：「當你用這張弓射箭時，你會感覺到老師的精神與你同在。」至於焚弓的交代，頗有伯牙子期知音知己的況味。

總之，阿波研造與海瑞格見證了一九二〇年代東西師徒之間一段殊勝的弓道因緣，而此書作為見證報告（witness report）則將此學藝經歷記錄下來，為當時東西方的交流，尤其箭藝與禪心的關係，留下了一份空前的紀錄，並接引了許多有緣人，可說是回報師恩的最佳方式。

還有一位不容忽略的人物就是海瑞格的妻子古思悌・海瑞格。書中雖未明說她是職業婦女或家庭主婦，但提到她與先生同時習箭，也學習花道與繪畫，並在先生通過箭術考試領到證書的幾天後，「也在一場公開考試中獲得了花道師父的頭銜」。有三件事值得一提。一是兩人曾帶著弓箭到海邊過暑假，經年勤練卻不見具體進展的先生心有偏執，想到一個取巧的手法，當時妻子曾有「反對的忠言」，但他沒聽進，反而自以為在技術上有所突破，卻被老師識穿，幾乎逐出師門。另一件事就是海瑞格過世後，妻子為他整理卷帙浩繁的遺稿出版，將這位西方學者的習箭修禪學佛心得普及於世。此外，古思悌・海瑞格本人於一九五七年出版德文版 Der

Blumenweg（直譯為《花道》），英文版《花藝中的禪：日本花道中的意義與象徵之經典解說》（*Zen in the Art of Flower Arrangement: The Classic Account of the Meaning and Symbolism of the Japanese Art of Ikebana*，可仿《箭藝與禪心》而譯為《花道與禪心》）一九五八年於美國和英國出版，同樣由哈爾英譯，鈴木大拙作序。全書記錄了她在本原流花道名師武田朴陽門下學藝的心得。此書與先生的箭藝之書，可謂陰陽剛柔相濟的夫妻作。

結語

即使海瑞格的歐洲教養、專業訓練等多方面與東方禪宗相去甚遠，但在個人求藝的初心以及老師高明的調教之下，六年學藝有成，得以體會箭術的大道，返回德國，著書立說。他在書中提到：「佛教的禪宗誕生於印度，經過了巨大的轉變，在中國發展成熟，最後被日本所吸收，成為一種

生活中的傳統。」而經由作者的學習、體悟與著述，他的經驗與心得進一步藉由英文、日文、中文等多種語文的譯本廣為流傳，再度印證了禪宗的發展與傳播。

海瑞格師從阿波研造習箭是在兩次世界大戰之間，距今將近一個世紀，此書德文版問世至今已逾七十年。如今禪宗傳遍全球，派別眾多，兼習武藝者也不在少數。此書歷久不衰，固然因為作者為特定時空下的人事物留下了第一手史料，也因為其中有關箭藝、特別是禪心之處，與其他時代、地方、藝術相通，兼具了特殊性與普遍性，對於武藝與禪在世界的傳揚發揮了很大的引領作用，允為此一領域的經典之作。

臺北南港

二〇二二年一月十日

【註一】 參閱《學箭悟禪錄》，余小華、周齊譯（北京：今日中國出版社，一九九三）。

【註二】 有關三種心態、三個過程與四個階段的解說，參閱聖嚴法師與史蒂文生合著之《牛的印跡》（梁永安譯；台北：商周出版，二〇〇二），264-280頁及62-86頁；聖嚴法師，《禪修菁華一：入門》（台北：法鼓文化，一九九八），99-133頁；聖嚴法師，《聖嚴法師教默照禪》（台北：法鼓文化，二〇〇四），134-139頁及143頁。

【附錄】
延伸閱讀

- 《禪學入門：世界禪學宗師鈴木大拙安定內心、自在生活的八堂課》（2020），鈴木大拙，時報。

- 《牛的印跡：禪修與開悟見性的道路》（2020），聖嚴法師、丹・史蒂文生（Dan Stevenson）合著，商周出版。

- 《跟一行禪師過日常》（2019），一行禪師，大塊文化。

- 《禪學的黃金時代（二版）》（2019），吳經熊，臺灣商務。

- 《禪與日本文化》（2018），鈴木大拙，遠足文化。

- 《禪學隨筆》（2018），鈴木大拙，五南。

- 《禪與生活》（2018），鈴木大拙，五南。

- 《武藝中的禪》（2018），漢喬伊（Joe Hyams），慧炬。
- 《南懷瑾禪學講座（上下冊）》（2017），南懷瑾，老古。
- 《當生命陷落時：與逆境共處的智慧（二十週年紀念版）》（2017），佩瑪‧丘卓（Pema Chodron），心靈工坊。
- 《禪的體驗‧禪的開示（四版）》（2016），聖嚴法師，法鼓。
- 《傾聽靈魂的聲音：二十五週年紀念版》（2016），湯瑪斯‧摩爾（Thomas Moore），心靈工坊。
- 《自由的迷思》（2013），創巴仁波切，眾生。
- 《動中修行（新版）》（2012），創巴仁波切，眾生。
- 《突破修道上的唯物》（2011），創巴仁波切，橡樹林。
- 《聖嚴法師教話頭禪》（2009），聖嚴法師，法鼓文化。
- 《無法之法：聖嚴法師默照禪法指要》（2009），聖嚴法師，法鼓文化。
- 《狐狸與白兔道晚安之處：在德國老磨坊中習禪與射藝之道》（2009），庫特‧約斯特勒（Kurt Osterle），橡樹林。

- 《禪無所求——聖嚴法師的心銘十二講》（2006），聖嚴法師，法鼓文化。

- 《禪‧生命的微笑》（2006），鄭石岩，遠流。

- 《見佛殺佛：一行禪師的禪法心要》（2005），一行禪師，橡樹林。

- 《聖嚴法師教默照禪》（2004），聖嚴法師，法鼓文化。

- 《存在禪：活出禪的身心體悟》（2002），艾茲拉‧貝達（Ezra Bayda），心靈工坊。

- 《轉逆境為喜悅：與恐懼共處的智慧》（2002），佩瑪‧丘卓（Pema Chodron），心靈工坊。

- 《狂喜之後》（2001），傑克‧康菲爾德（Jack Kornfield），橡樹林。

- 《照見清淨心——禪修入門指引》（1998），波卡仁波切（Bokar Rinpoche），張老師文化。

- 《禪海蠡測》（1995），南懷瑾，老古。

Holistic　141

箭藝與禪心

（原書名：《箭術與禪心》）

Zen in the Art of Archery / Zen in der Kunst des Bogenschießens

著—奧根‧海瑞格（Eugen Herrigel）　譯—魯宓

出版者—心靈工坊文化事業股份有限公司
發行人—王浩威　總編輯—徐嘉俊
執行編輯—裘佳慧　封面＆內文版型設計—鄭宇斌
內文排版—旭豐數位排版有限公司
通訊地址— 10684 台北市大安區信義路四段 53 巷 8 號 2 樓
郵政劃撥— 19546215　戶名—心靈工坊文化事業股份有限公司
電話— 02）2702-9186　傳真— 02）2702-9286
Email — service@psygarden.com.tw　網址— www.psygarden.com.tw

製版‧印刷—彩峰造藝印像股份有限公司
總經銷—大和書報圖書股份有限公司
電話— 02）8990-2588　傳真— 02）2290-1658
通訊地址— 242 新北市新莊區五工五路 2 號（五股工業區）
初版一刷— 2021 年 2 月　初版四刷— 2023 年 10 月
ISBN — 978-986-357-204-6　定價— 320 元

國家圖書館出版品預行編目資料

箭藝與禪心 / 奧根‧海瑞格（Eugen Herrigel）作；魯宓譯 . -- 初版 . -- 臺北市：心靈工坊文化事業股
份有限公司 , 2021.2
　面；　公分 . --（Holistic；141）
譯自：Zen in the Art of Archery
ISBN 978-986-357-204-6（平裝）

1. 射箭　2. 禪宗　3. 佛教修持　4. 生活指導

993.31　　　　　　　　　　　　　　　　　　　　　　　　110000196

![心靈工坊 PsyGarden] 書香家族 讀友卡

感謝您購買心靈工坊的叢書，為了加強對您的服務，請您詳填本卡，
直接投入郵筒（免貼郵票）或傳真，我們會珍視您的意見，
並提供您最新的活動訊息，共同以書會友，追求身心靈的創意與成長。

書系編號─HO-141　　　　書名─箭藝與禪心

姓名＿＿＿＿＿＿＿＿＿＿　　是否已加入書香家族？ □是 □現在加入

電話 (O)　　　　　(H)　　　　　手機

E-mail　　　　　　　　　　　生日　年　　　月　　　日

地址 □□□＿＿＿＿＿＿＿＿＿＿＿＿＿＿＿＿＿＿＿＿

服務機構（就讀學校）　　　　　職稱（系所）

您的性別─□1.女 □2.男 □3.其他

婚姻狀況─□1.未婚 □2.已婚 □3.離婚 □4.不婚 □5.同志 □6.喪偶 □7.分居

請問您如何得知這本書？
□1.書店 □2.報章雜誌 □3.廣播電視 □4.親友推介 □5.心靈工坊書訊
□6.廣告DM □7.心靈工坊網站 □8.其他網路媒體 □9.其他 ＿＿＿＿＿＿＿

您購買本書的方式？
□1.書店 □2.劃撥郵購 □3.團體訂購 □4.網路訂購 □5.其他 ＿＿＿＿＿＿＿

您對本書的意見？
• 封面設計　　□1.須再改進 □2.尚可 □3.滿意 □4.非常滿意
• 版面編排　　□1.須再改進 □2.尚可 □3.滿意 □4.非常滿意
• 內容　　　　□1.須再改進 □2.尚可 □3.滿意 □4.非常滿意
• 文筆　翻譯　□1.須再改進 □2.尚可 □3.滿意 □4.非常滿意
• 價格　　　　□1.須再改進 □2.尚可 □3.滿意 □4.非常滿意

您對我們有何建議？

▲您的意見，我們將轉貼在心靈工坊網站上，www.psygarden.com.tw

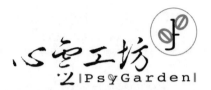

台北市106 信義路四段53巷8號2樓

讀者服務組　收

（對折線）

加入心靈工坊書香家族會員
共享知識的盛宴，成長的喜悅

請寄回這張回函卡（免貼郵票），
您就成為心靈工坊的書香家族會員，您將可以——

‥‥‥隨時收到新書出版和活動訊息‥‥‥

‥‥‥獲得各項回饋和優惠方案‥‥‥